쉽게 배우는

유화기법

THE FUNDAMENTALS OF OIL PAINTING

光文閣
www.kwangmoonkag.co.kr

쉽게 배우는 유화기법

THE FUNDAMENTALS OF OIL PAINTING

배링턴 바버 지음
김찬일 감수
정미영, 조상근 공역

光文閣
www.kwangmoonkag.co.kr

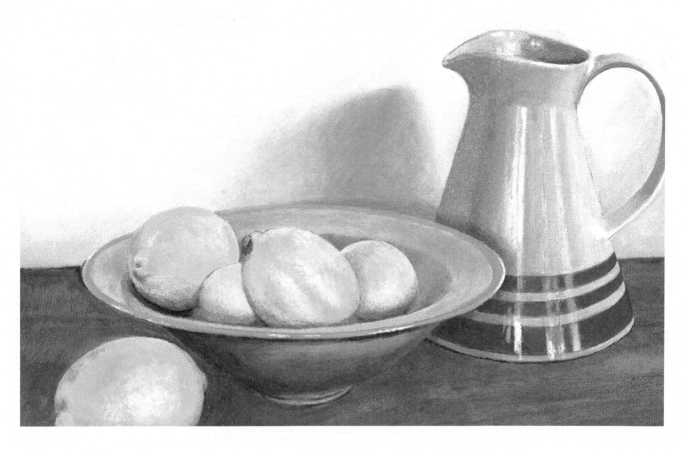

쉽게 배우는 **유화기법**

초판 1쇄 발행	2013년 3월 25일
초판 2쇄 발행	2016년 8월 24일
초판 3쇄 발행	2023년 12월 1일
지은이	배링턴 바버
감수	김찬일
옮긴이	정미영, 조상근
펴낸곳	광문각
펴낸이	박정태
출판등록	1991. 5. 31 제12-484호
주소	경기도 파주시 문발동 파주출판문화도시 500-8 광문각 B/D 4F
전화(代)	031)955-8787
팩스	031)955-3730
E-mail	kwangmk7@hanmail.net
홈페이지	www.kwangmoonkag.co.kr
ISBN	978-89-7093-725-0 13650
정가	24,000원

한국과학기술출판협회회원

CONTENTS

INTRODUCTION

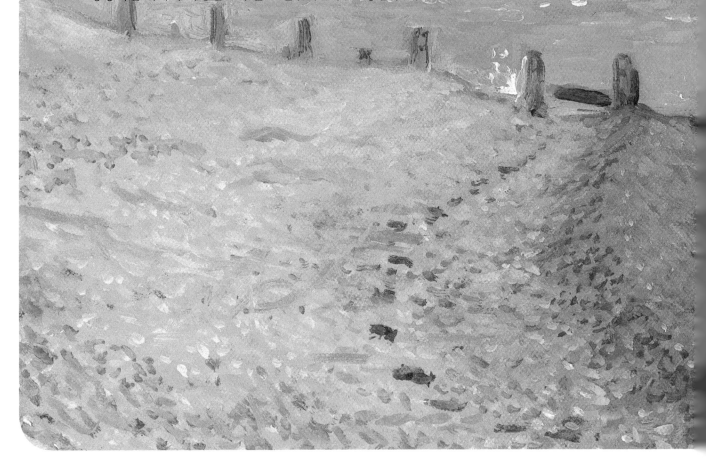

이 책의 목표는 미래의 작가들이 유화 작품에 좀 더 쉽고 즐겁게 접근하게 하기 위한 것이다. 유화는 프로 작가들이 오늘날 가장 많이 사용하는 재료이지만, 새로 시작하는 초보자들도 두려워할 필요는 없다. 유화 물감은 가장 쓰기 편하고 섬세 하고 훌륭한 효과를 나타내기에 적합하다. 이 책에서 이러한 물감들을 사용할 수 있는 여러 가지의 테크닉을 보여주고 이것들을 가능한 쉽게 설명하였다. 물론 실력이 점차 향상됨에 따라 여러 가지 시도를 해보며 자신에게 가장 적합한 제작 방법을 찾을 수 있을 것이다.

이 책은 당신에게 필요한 미술 재료들을 다시 한번 이야기하지만, 되도록 간단히 설명하며 시작한다. 화방에 들어가면, 어지러울 정도의 양의 수많은 물감들과 도구들을 발견할 것이다. 언젠가는 이 모든 것에 대해 알게 되겠지만, 이 책에는 내가 제일 유용하고 일반적이라고 스스로 판단한 것들만 설명했다. 당신의 능력이 향상되면 더욱더 다양한 도구들로 실험하는 것도 좋을 것이다.

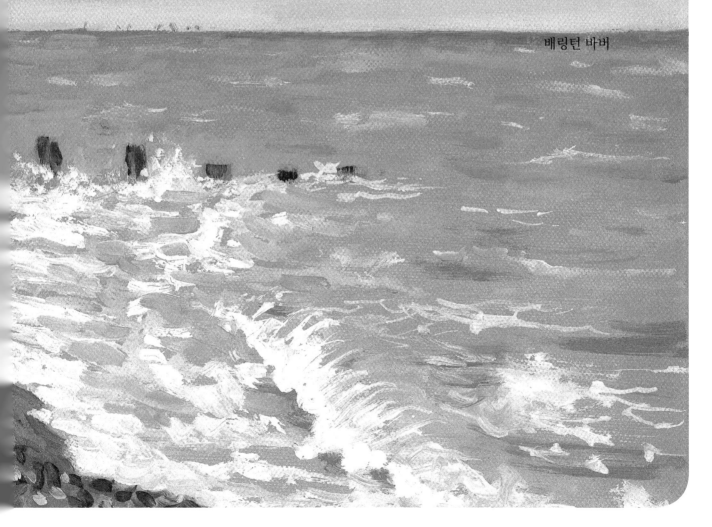

　작가들의 작품 제작 방법이 다양하지만 가장 중요한 것은 가능한 제일 쉬운 방법으로 시작한 다음에 다양하게 시도하는 것이다. 기본을 배운 다음에는 마음껏 실험적으로 시도하는 것이 좋다. 첫 시도들이 효과 없어 보여도, 반복할수록 나아질 것이다. 반복할수록 더 좋은 작가가 될 것이다.

　또한, 우리는 흰 캔버스 앞에서 우리의 선택 가능한 것들에 대해 생각할 것이다. 무엇을 그릴 것인가? 어떻게 구도를 잡을 것인가? 어떠한 스타일과 방법을 쓸 것인가? 이 모든 선택들은 성공적인 유화 작품을 그리는 데에 매우 중요하고, 우리는 이 과정을 정물화, 풍경화, 초상화와 인물화를 통해 진행의 각 단계를 주의 깊게 살펴보며 공부할 것이다. 그리고 과거와 현재의 훌륭한 작가들의 스타일과 구도들을 전체적으로 살펴보며 공부를 마무리할 것이다.

배링턴 바버

CHAPTER 1

MATERIALS AND COLOURS
재료와 색

1장에서는 유화를 그리기 시작할 때 제작에 필요한 붓, 보조제들, 이젤, 그리고 색상과 색들의 모든 것과 그 재료들의 상호관계에 대해 살펴보고자 한다.

작가의 작업실에서 볼 수 있는 재료들은 너무나도 다양하고 광범위해서, 그것들을 다 구매하는 데에는 많은 돈이 필요할 것이다.
하지만 막상 시작해 보면, 이 모든 재료 중에 몇 가지만 필요하다는 것을 알게 된다. 여기서 나는 당장 필요한 재료들만 설명하고자 한다.
유화에 대해 어느 정도 경험한 후에 재료들을 넓히는 것이 좋을 듯하다.
물감, 붓과 그릴 수 있는 표면만 있어도 유화 제작은 가능하다.
사실상 이젤은 유화 제작을 본격적으로 하게 되면 하나 있는 것이 좋겠다고 생각하겠지만 꼭 필요한 것은 아니다.
가장 중요한 것은 매우 저렴한 재료들을 구입하는 것보다 어느 정도 가격이 되는 재료를 구매하는 것이 가치 있다. 그 이유는 더 좋은 재료들이 오래 지속되어 그림의 보존에 좋고 쓰기에 유용하기 때문이다.
싼 것을 구매해도 그림을 잘 그릴 수 있겠지만, 자주 바꿔줘야 하고 결과적으로 처음에 생각했던 만큼은 아니다.

색상의 지식과 색이 그림에서 어떻게 작용하는지를 배우는 것은 그다지 어렵지 않으며, 배울수록 색을 다루는데 섬세해질 것이다. 어느새 당신은 색들을 무의식적으로 섞으며 효과적으로 이용하는 자신의 모습에 놀랄 것이다.

BRUSHES
붓

유화 그림은 일반 유화붓만으로도 제작이 가능하지만, 좀 더 부드러운 붓들은 세부 묘사나 미묘한 부분에 붓 자국를 제거할 때 유용하다. 그림을 본격적으로 시작하고 싶으면 붓이 여러 개 필요하다. 시간이 진행될수록 하나씩 늘려 가면 된다.

값싼 붓을 사면 손해이다. 좋은 붓이 더 오래 쓸 수 있고, 가장 좋은 것은 가능하다면 질이 높은 붓을 사서 주의하며 유지를 잘 하는 것이다. 이것들은 나의 기본적인 붓리스트이며 페인팅을 시작하기에 충분하다.

Bristle Brushes
짧고 뻣뻣한 털로 만들어진 붓

이 붓들은 대부분 돼지 털로 만들어진다. 좀 더 부드러운 인조 털의 붓도 있는데 이것도 쓰기에 가능하다. 여러 가지의 유형이 있으며, 다 각자의 용도가 있다.

Flats
납작붓

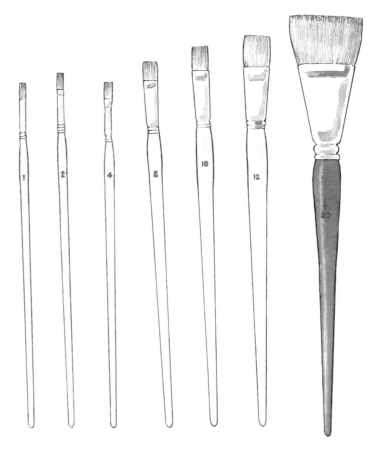

납작한 붓들은 장식가의 정련된 붓처럼 납작하게 만든 붓이다. 이 붓들이 물감을 잘 흡수하고, 넓은 표면과 가장자리로 붓 자국을 달리하며 편리하게 붓칠을 할 수 있어서 주로 많이 쓰인다. 다음의 크기들이 제일 유용하다. 20호,(벽화를 그리지 않은 이상, 이것이 당신이 필요할 가장 큰 붓일 것이다) 12호, 10호, 8호, 4호, 2호, 그리고 1호.

붓 닦는 법

붓을 닦을 때는, 먼저 키친타월이나 걸레로 여분의 물감을 닦아낸다. 붓 밑부분에서부터 위로 누르며 짜내듯이 닦는데 털이 안 빠지도록 주의해야 한다. 우선 털에서 물감이 빠져나가도록 백등유로 물감을 닦아낸다. 돼지 털 붓은 석유에다가 문질러도 되지만, sable(흑담비) 붓은 끝이 망가지기 때문에 조심해야 한다. 비누와 찬물로 백등유와 남은 물감을 씻어낸 후, 물로 한 번 더 닦는다. 손가락으로 조심스럽게 붓 모양을 만져주고 마르게 놔둔다. 모양이 망가지기 때문에 절대로 붓을 세워놓으면 안 된다.

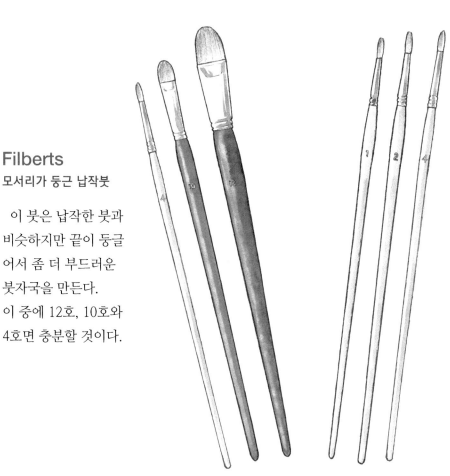

Filberts
모서리가 둥근 납작붓

이 붓은 납작한 붓과 비슷하지만 끝이 둥글어서 좀 더 부드러운 붓자국을 만든다. 이 중에 12호, 10호와 4호면 충분할 것이다.

Rounds
둥근붓

이름이 말하듯이, 이 붓은 전체적으로 둥글다. 이 붓은 더 많은 물감을 흡수하여 더 쉽게 물감을 두껍게 덮는데 유용하게 쓰인다.

이 붓은 털들이 자유롭게 모든 방향으로 퍼지기 때문에 물감을 입히는데 좋다. 4호, 2호와 1호의 크기가 필요할 것이다.

Soft Brushes
부드러운 붓

가장 좋은 붓은 흑담비 털로 만든 세이블(sable)붓이지만, 예산이 적으면 다람쥐, 황소나 인조털도 괜찮다. 큰 붓 하나(12호)와 작은 붓 세 개를 추천한다(4호, 1호, 0호). 이 작은 붓들은 그림을 마무리하기 위해 당신이 원하는 매우 섬세한 묘사를 하기에 좋다.

유화의 부드러운 붓들은 수채화붓보다 손잡이가 길다. 그 이유는 물감이 손에 묻지 않게 하기 위한 것도 있지만, 그림으로부터 멀리 떨어져서 그리기 위한 것이기도 하다.

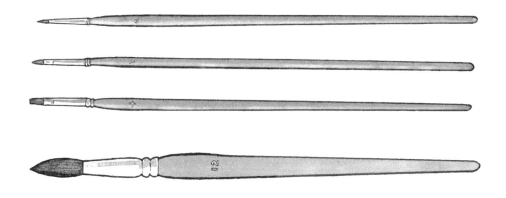

Other Brushes
그 외 붓

그림을 그리다 보면, 어떠한 부분은 특별한 붓 없이는 그리기 어렵다는 것을 알게 될 것이다. 따라서 고려할 만한 세 가지 타입의 용도가 다른 붓을 소개한다.

Riggers
길고 얇은 붓

이 붓은 털이 길고 원래 삭구를 장치하거나 항해하는 배의 가는 선을 그리기 위해 고안되어 이름이 거기에서 유래되었다. 이 붓은 2호 하나 정도가 필요할 것이다.

Brights

납작한 붓과 흡사하나 훨씬 털이 짧게 잘려 있으며 따라서 뚜렷한 묘사를 하는데 유용하다.
당신의 스타일에 따라, 이 붓들은 납작한 붓과 같은 크기의 붓을 장만하면 된다.

Fans
부채붓

부채 모양의 붓은 붓칠의 가장자리를 부드럽게 마무리하는데 용이하다. 이것도 2호 하나면 충분하다.

Palette Knives
팔레트 나이프

팔레트 나이프의 모양과 크기는 아주 다양하지만, 많은 양을
나이프로 묘사할 것이 아니면 두 개면 충분하다.
큰 날(오른쪽)은 팔레트를 닦을 때와 많은 양의 물감을 섞는데
유용하다. 작은 날(아래)은 붓 대신에 물감 섞는데 좋고 캔버스
위에 더 두꺼운 질감을 만들고 싶을 때 쓰인다.
이 두 나이프로 이 책에서 설명되는 대부분의 기법들을 다
표현할 수 있다.

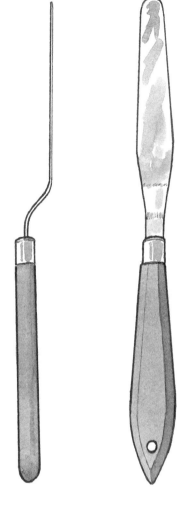

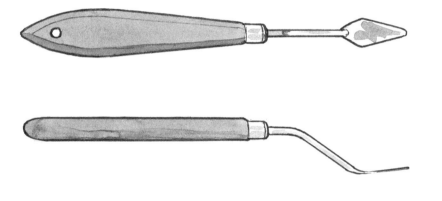

Mahlstick
말스틱

말스틱은 그림의 섬세한 부분을 그릴 때 손을 고정하기 위해
수세기 동안 화가들이 이용했던 장치이다. 화방에서 구입 할 수
있지만, 만들기 쉽다. 천이나 부드러운 가죽을 모여진 것처럼
둥글게 만들고 작대기에다가 단단하게 묶으면 된다. 그림 그리는
손목을 고정시켜준다. (p.35)

Palettes

팔레트

팔레트도 여러 가지의 종류가 있지만, 물감을 사용할 수 있게 필수적으로 평평한 면으로 되어 있다. 전통적인 팔레트는 타원 모양에 엄지손가락을 넣을 수 있는 구멍이 있고 쉽게 잡을 수 있게 급커브의 곡선으로 되어 있다.

그래서 화가는 한 손으로는 팔레트를 들고 다른 손으로는 붓이나 팔레트 나이프를 들고 그림을 그릴 수 있다.

요즘에는 여러 가지 모양의 팔레트가 있으며, 주로 직사각형 아니면 둥근 모양에 엄지손가락을 넣는 구멍이 있다.

나는 팔레트를 옆에 있는 평평한 작업대 위에 놓기 때문에 모양은 상관없다. 그저 물감을 흡수하지 않아야 하는데, 대부분 두껍게 니스가 발라진 판이면 된다. 어떤 작가들은 물감을 섞기 위해 유리나 플라스틱 판을 쓰기도 한다. 실험해보고 편리하면 사용해도 좋다.

일회용 팔레트는 여러 가지 크기의 패드로 되어 있고 사용하기에 편리하기도 하지만, 비싼 편이다.

투명한 종이나 방수 종이를 그냥 한 장 테이블 위에 테이프로 고정하여 사용할 수도 있으나 개인적으로 딱딱한 팔레트의 느낌이 더 좋고 영구적이다. 하지만 무겁거나 닦을 시간이 모자라면 일회용 팔레트도 실용적이다.

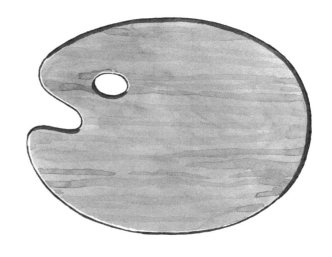

Paints
물감

몇몇 작가들은 안료로 자신들이 직접 물감을
만들어 사용하지만, 튜브에 들어 있는 물감의
질도 대부분의 사람들이 쓰기에 적당히 좋다.
가장 흔한 물감 사이즈는 37ml와 200ml이
고, 대부분의 색은 37ml이면 적당하다.
흰색 물감은 많이 필요하므로 200ml를
구입하는 것이 좋다. 물감을 많이 사용한다고
가정했을 때 큰 사이즈의 튜브로 장만하는
것이 훨씬 경제적이다. - 또 생각해야 될 것은
당신이 특정한 색을 주로 많이 사용하는 스타
일의 그림을 그릴 때이다.

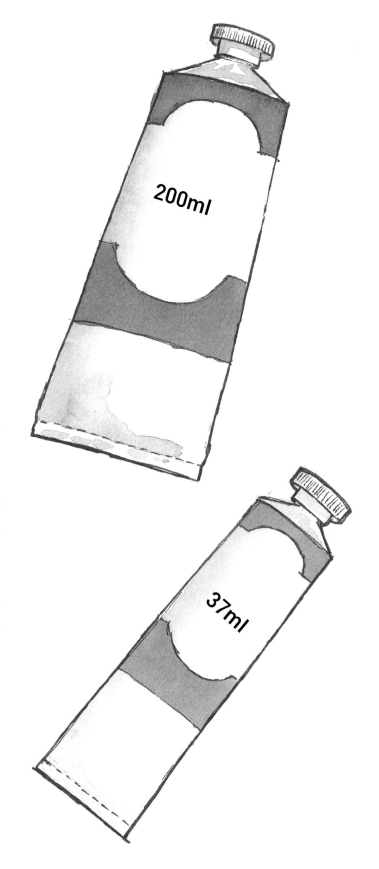

나는 항상 물감을 더 빠른 속도로 마르게
하는 알키드 수지가 이미 섞여 있는 유화물감을
쓴다. 화방이나 인터넷에서 찾을 수 있다.
나는 마른 물감 위에 물감을 덧칠하여 표현
하는 것을 좋아한다. 알키드 유화물감은 6~12
시간 사이에 마르기 때문에, 한밤을 지나고
나면 다시 덧칠할 수 있다. 이렇게 빨리 마를
필요가 없으면 그냥 유화물감을 쓰면 된다. 하
지만 건조되기까지는 더 오랜 시간이 걸릴 것
이다. 색깔과 얼마나 두껍게 칠하는지에 따라,
어떤 용제를 사용하였는지에 따라 다르다.

이 책에 나오는 색의 이름은 내가 주로 쓰는
색들이고 모든 제조사에서 비슷한 색을 찾을 수
있을 것이다. 제조사의 웹사이트를 검색하면
편리하게 색 차트를 찾을 수 있다.

dilutants
희석제

유화 작품 제작에 가장 흔하게 사용되는 희석제는 테레핀유이다. 가정용 알코올은 물감 색을 변하게 하지만 테레핀유는 정제되고 증류되어 변색이 없으며 화방에서 구입할 수 있다. 개인적으로 나는 테레핀유의 강한 냄새를 좋아하지만, Petrole, Zest-it, Sansador, Shellsol 등의 냄새가 덜한 대용 희석재를 쓰면 된다. 테레핀유 알레르기가 있는 사람도 있으니, 공동 제작실에서 작업하거나 모델을 그릴 때에는 대용 희석제를 쓰는 것이 좋다.

2 litre

1 litre

Mediums
메디움

가장 인기 있는 메디움은 린시드유(왼쪽 사진)이고
가장 좋은 효과를 위해서는 정제된 냉압 린시드유를 써야
된다. 메디움은 그림에 상당한 오일을 추가할 것이나,
개인적으로는 튜브에 함유된 오일이 충분해서 나는
사용하지 않는다. 메디움을 이용하는 것은 개인의 취향이고,
화방에 가면 여러 가지의 종류가 있다. Liquin도 많이
쓰이는 메디움이고 이것은 물감을 더 매끄럽게 하고 광택에
좋다. (p.49) 또한, 물감을 더 빨리 마르게 한다.

Varnish
바니시

바니스의 주목적은 그림을 보호하는 것이지만 그림
표면에 광택을 주거나 광택을 없애기도 한다. 당신이
원하는 효과에 따라 바니스는 광택(matt), 무광(gloss)
두 가지의 종류 중에서 선택할 수 있다. 또 수정 광택제
(retouching)도 있다.
다른 광택제처럼 쓸 수 있지만, 만약 현재 그리는 그림을
나중에 계속하여 그리고 싶을 때 사용한다. 수정 광택제는
새로운 물감과 마른 물감을 효과적으로 결속시키며 물감이
갈라지는 것을 방지하는 데에도 도움을 준다. (p.35)

　광택제는 완벽하게 건조된 후에 사용해야 한다.
　며칠이 걸릴 수도 있고 몇 주가 걸릴 수도 있다. 빠르게
마르는 물감은 일주일 정도면 충분하고 일반 유화 물감은
훨씬 오래 기다려야 한다.
　특별히 두껍게 발라진 하얀색은 모든 물감 중 가장
마르는데 느린 것처럼 보인다.

CANVAS AND BOARD
캔버스와 캔버스판

유화에서 가장 전통적인 표면 재료는 여러 종류의 캔버스와 나무판이다. 캔버스의 가장 좋은 점은 가벼워서 쉽게 옮기고 보관할 수 있는 점이다. 캔버스천을 나무틀에 팽팽하게 당겨 작은 못이나 스테이플로 고정한다. 작은 망치로 캔버스 뒤쪽의 안쪽 모서리에 나무 웨지를 끼우면 캔버스가 더 팽팽해진다.(밑의 그림 참조) 캔버스 표면이 가능한 최대로 팽팽하게 하여 물감을 칠하기가 쉽게 하여야 한다.

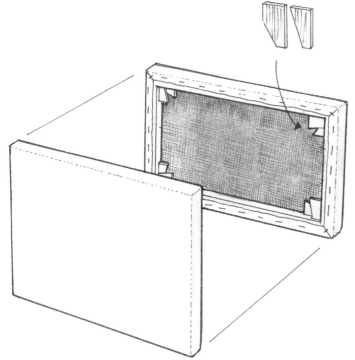

화방에서 만들어진 캔버스를 사면, 이미 그리기에 좋은 표면을 만들기 위해 표면 위에 흰색의 프라이머(primer)로 밑칠이 도포되어 있다.

많은 화가들은 캔버스를 직접 제작하는 것을 선호하지만, 페인팅을 본격적으로 시작하기 전까지는 그냥 사서 쓰는 것이 편하고 더 빠른 방법이다.

요즘은 캔버스들이 잘 짜져 있고 가격도 저렴하다. 후에 준비가 되면 비싼 천으로 된 더 좋은 캔버스를 직접 제작해도 좋을 것이다.

캔버스판은 그냥 딱딱한 판 위에 캔버스천을 붙인 것이다. 페인팅하기에 매우 실용적이고, 나무틀보다 자리를 많이 차지하지 않아 보관하기 쉽다.

18

캔버스 종이에 그리는 것도 가능하고, 이것은 화방에서 구매할 수 있다. 치워 두기 편하고 두꺼운 종이보다 부피가 작아 유화를 시작할 때 이것 또한 실용적이다.

보관이 쉽고, 마음에 들지 않으면 버리기도 쉽다. 이 종이는 대부분 스케치북처럼 크거나 작은 패드 형태로 묶여서 나오거나 낱장으로도 화방에서 구매할 수 있다.

목공소에서 합판을 사서 페인팅하는 것도 경제적인 방법이다. 여러 종류의 두께가 있어 목적에 맞게 적당하게 고를 수 있으나 두꺼워 무거울수록 덜 실용적이다.

목공소에서 원하는 크기로 잘라달라고 하면 대부분 잘라준다.

그렇지 않으면 사서 직접 잘라야 할 것이다. 나무판을 쓸 때는 뒷면, 앞면, 옆면을 두껍고 하얀 페인팅 메디움인 젯소로 여러 번 칠해야 한다. 이것은 습기를 막아서 판의 휘어짐을 방지하기 위해서이다.

몇 번을 칠한 후 고운 사포로 갈아

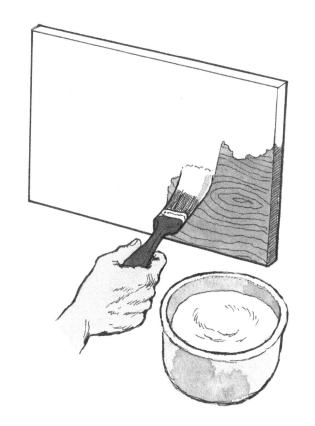

내면 표면이 매끈해진다. 합판의 단점은 완성된 그림이 캔버스보다 무거워서 이동하기 힘든 것이다. 나무판은 르네상스 시대까지는 전통적인 방식이었으나 이동이나 보관이 쉬워 사람들이 캔버스를 더 선호하기 시작했다. 상상할 수 있듯이 커다란 나무판의 그림은 너무 무거워 들고 돌아다니기에 매우 어려울 것이다.

EASELS
이젤

그림 공부를 시작할 때 꼭 이젤이 필요하지는 않지만, 있으면 더
편리하다. 작업 공간이 더 깨끗할 수 있고, 그림을 건조할 때도
안전하고 편하다. 개인적으로 나는 radial 이젤을 선호하는데 모든
종류의 캔버스를 지탱하기에 좋고 작업할 때 든든하게 받쳐주며 쉽게
접혀서 다른 공간으로 이동하거나 보관하기 편리하다.

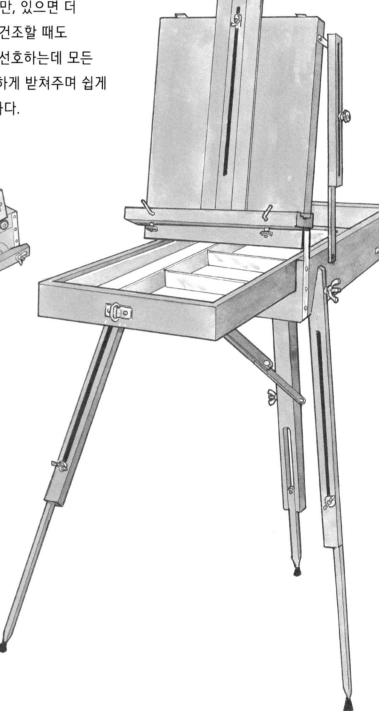

펼쳐진 상자 이젤

또 다른 살펴보고 싶은 이젤은 상자 이젤이
다. 이것이 최고로 휴대하기 좋은 이젤이다.
다른 이젤들은 엉성해서 작은 충격에도 넘
어지는데 상자 이젤은 견고하다.
상자 이젤에는 물감 넣을 공간이 있고, 그 밑
에 붓을 보관할 상자가 있으며 작은 캔버스나
보드를 보관할 수 있는 공간도 있다. 한 가지
단점은 희석제나 메디움을 넣고 다니기에는
적당하지 않다. 하지만 이것들은 그냥 작은
가방 안에 넣어 어깨에 메고 다녀도 좋다.
상자 이젤은 작은 여행 가방 크기로 접힌다.
나는 야외에서 그림을 그릴 때 상자 이젤을 들
고 다니는데 매우 편리하다.

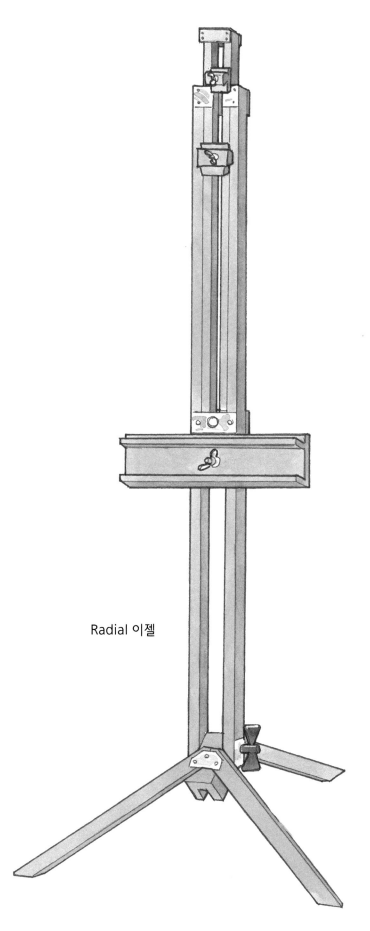

Radial 이젤

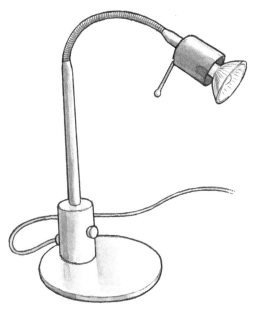

Lighting
조명

조명은 작가들에게 매우 중요하다. 가장 좋은
조건은 북쪽을 바라보는 높은 창문이 있거나
고른 빛을 비추기 위해 천장에 가능한 많은 수의
인공조명이 있는 작업실이다. 대부분의 사람들은
이러한 이상적인 조건들을 갖추고 있지 않지만,
작품을 하기에 큰 문제가 되지 않는다.

나의 작업실에는 좋은 인공조명이 많아서 밤
늦게까지 작업할 수 있다. 평소 머리 위의 조명 말
고 또 몇 개의 스포트라이트 조명들이 있어, 필요
에 따라 조명의 각도를 조정할 수 있다. 이러한 조
명들이 없으면 방향 조절이 가능한 작은 등으로도
충분하다.

color theory
색채 이론

그림에서 색을 효과적으로 표현하려면, 색채 이론의 기본을 이해해야 한다.
색은 절대 고립되어 보이지 않으며, 항상 다른 색 또는 하얀색이나 검은색과의 관계 속에서 인지된다.
작가들의 색에 대한 관계를 쉽게 보고 이해를 돕기 위해 색상환 형태로 만들었다.

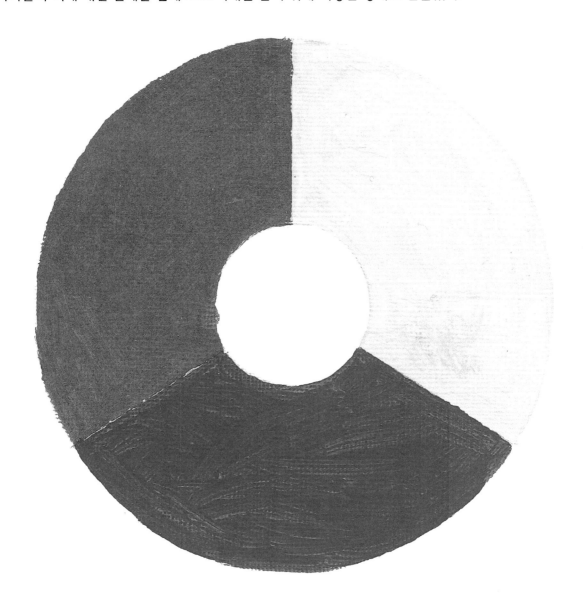

Primary colours
3원색

이 색상환은 3원색을 보여준다. 빨강, 파랑, 노랑 모든 다른 색깔들이 원색을
섞어서 만들어지며, 이 세 가지 색은 절대 섞어서 만들어질 수 없는 색이다.

secondary colours
제2차색/중간색

3원색 중 2개의 색들을 섞어서 만들어지는 색을 등화색이라고 부른다.

등화색은 이 색상환에서 3원색 중 만들어진 색들 중간에 보인다. 보다시피 파랑과 빨강을 섞으면 보라색이 되고, 빨강과 노랑은 주황을 만들고, 노랑과 파랑은 초록색을 만든다.

색상환에서 바로 반대편에 있는 색은 보색이다. 그래서 빨강과 초록, 파랑과 주황, 그리고 노랑과 보라는 서로 보색이다.

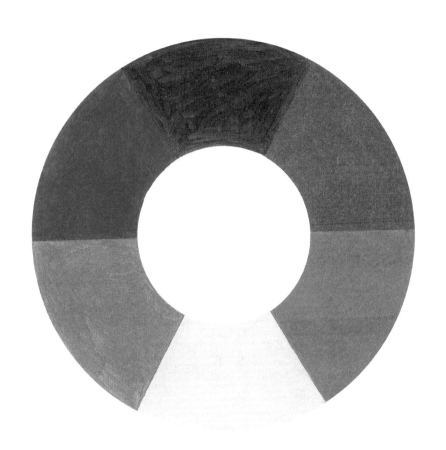

Tertiary colours
제3차색

제3차 색들은 3원색과 등화색의 혼합이다. 이 연장된 색상환은 3원색 사이에 등화색을 보여주고, 등화색 양쪽 옆에 제3색을 보여준다.

3원색과 등화색을 섞으면 당신이 필요한 모든 색을 만들 수 있다. 그리고 이러한 색들의 명암을 조절할 때는 흰색을 섞으면 된다. 이러한 방법으로 갈색이나 회색처럼 중간색을 만들 수 있다. (p.30)

basic colour ranges

다양한 기본색

기본적인 색은 3원색이다. 나는 노랑으로는 cadmium yellow light (pale), 빨강으로는 cadmium red light, 그리고 파랑으로는 French ultramarine을 3원색으로 제안하며, 이 색들은 모두 선명하고 색을 만들기 시작하는 데에 좋은 기본색들이다.

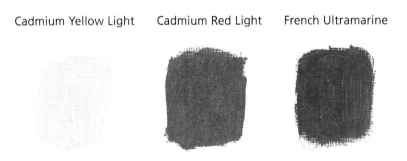

| Cadmium Yellow Light | Cadmium Red Light | French Ultramarine |

하지만 미묘한 색을 사용하려면 3원색의 변형 색도 구매하는 것이 좋다.
Cadmium Lemon이나 Naples Yellow는 노랑을 더욱더 다양하게 표현하는데 좋고,
Alizarin Crimson과 Vermilon은 빨강 계통색의 범위를 넓혀주고, Cerulean Blue나
Dioxazine Purple(진짜 보라색)은 여러 가지 계통의 파란색을 만들어준다.

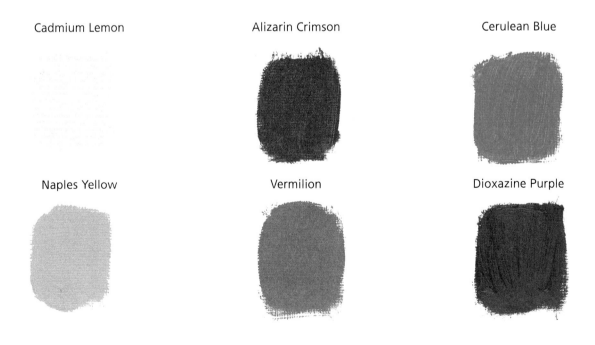

| Cadmium Lemon | Alizarin Crimson | Cerulean Blue |
| Naples Yellow | Vermilion | Dioxazine Purple |

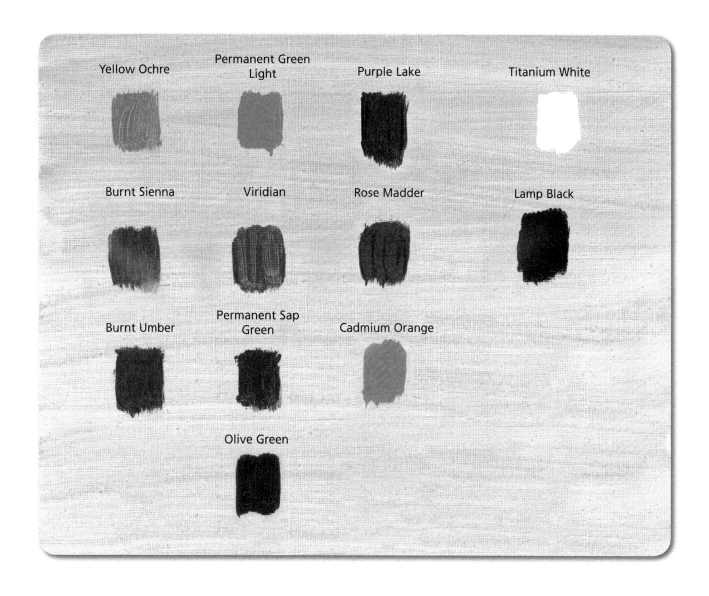

이러한 색채 위에 더 다양한 색채 변화를 주려면 다음 색들도 도움이 될 것이다 : 밤색, Yello Ochre, Burnt Sienna, Burnt Umber : 초록색, Permanent Green Light, Viridian, Permanent Sap Green, Olive Green : Purple Lake은 다른 색들과 섞어 특이한 톤의 색감을 만들기에 좋고 : Rose Madder는 Alizarin Crimson보다 더 연하고 : Cadmium Orange는 난색들을 보강한다. 그리고 흰색과 검은색이 있어야 색 조절이 완성되는데 Titanium White 와 Lamp Black을 추천한다. 그 밖에도 많은 색이 있지만, 이 정도면 충분하다.

Colour Temperature
난색과 한색(색온도)

색을 볼 때, 뇌는 우리가 보는 것을 따뜻하거나 시원한 걸로 해석한다. 전통적으로 따뜻한(난색) 색은 빨강, 주황과 노랑(불과 태양의 색), 그리고 따뜻한 밤색이고 한색은 파랑, 파랑회색, 그리고 청록색이다. 그렇지만 색들의 관계가 복잡하게 작용하여 어떤 한색들은 따뜻하게 보이기도 하고, 어떤 난색들은 한색으로 보이기도 한다. 예를 들어 노랑은 보통 난색이지만, 특정 초록색과 섞이면 acidic lemony 색으로 더 가깝게 변하여 한색으로 보일 수 있다. 그러나 주황색에 가깝게 섞으면 빨간색에 가까워지며 난색이 된다.

아래는 따뜻함과 중간, 그리고 차가움의 예를 보여주는 색의 목록이다.

WARM 따뜻한		INTERMEDIATE 중간	COLD 차가운	
Naples Yellow	Yellow Ochre	Permanent Sap Green	Terre Verte	Cerulean Blue
Cadmium Yellow Medium	Burnt Sienna		Viridian	Payne's Grey
Cadmium Orange	Alizarin Crimson	Cadmium Lemon	French Ultramarine	
Scarlet Lake	Purple Lake		Dioxazine Purple	

Shadow and Light
그림자와 빛

강한 빛이 덮인 장면을 그릴 때, 빛이 따뜻한 부분에는 그림자가 차게 보이고, 빛이 반대로 한색일 땐 그림자는 따뜻하게 보인다는 것을 발견할 것이다. 이것을 그림에 이용하면 훨씬 깊이 있고 활기 넘치는 그림을 표현하는데 막강한 도움이 될 것이다.

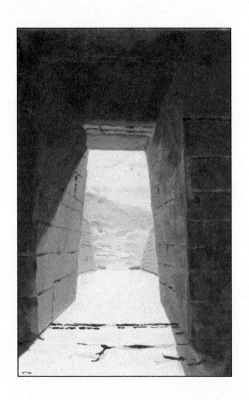

Warm Light, Cool Shadows
따뜻한 빛, 차가운 그림자

이 그림은 〈테라프네 있는 메네라우스의 무덤 입구〉이고, 이 그림의 바깥 풍경은 뜨거운 햇살에 잠겨 있다.

무덤 밖은 지중해의 햇살 느낌을 살리기 위해 뜨거운 노랑 색조로 칠해져 있다. 무덤 안 어두운 공간의 그림자는 파랗고 초록색이며, 보라색의 터치가 있다. 이러한 찬색들이 바깥 색과 대비되며, 바깥의 따뜻함을 강조한다.

Cold Light, Warm Shadows
차가운 빛, 따뜻한 그림자

여기는 어느 달리기 선수가 방금 경기를 마친 모습을 묘사한 그림이다.

지배적인 색은 시원하고 흐린 파란색과 흰색, 그리고 약간의 초록색이다. 선수의 목의 그림자와 선수의 웃옷에는 보라와 따뜻한 갈색을 띠는 노랑색이 보인다.

시원한 빛의 공기의 효과와 선수의 난색조의 진한 색들은 대비되는 효과를 강렬하게 보여주고 있다.

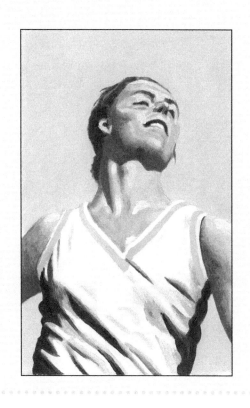

Other Colour Terminology
각종 컬러 용어

아래에 적혀 있는 색의 명칭처럼 잘 모르는 색채 용어를 접할 것이다. 혼동되어도 너무 걱정할 필요 없다. 작가들과 대화를 나누며 자연스럽게 알게 될 것이고, 색의 정확한 이름을 알아야만 훌륭한 기술을 얻게 되는 건 아니다.

Hue 색조

색채학에서 색을 설명하는 이름이다. 예를 들어 Crimson, scarlet과 pink의 색조는 빨강이다. 물감에서는 합성 안료로 대체하여 만들어진 물감을 의미한다.

Vermilion

French Ultramarine

Intensity 강렬함

어떠한 색들은 다른 색보다 더욱더 강렬해서 그림에서 더 확 띄고 잘 보인다. 가령, cadmium yellow는 yellow ochre보다 훨씬 더 강렬하다. Cadmium Red와 Cerulean Blue는 둘 다 강도가 강하고 Burnt Sienna와 Terre Verte는 덜하다.

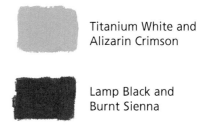

Titanium White and
Alizarin Crimson

Lamp Black and
Burnt Sienna

Tone 톤

섞이지 않은 색을 캔버스 위에 칠하면 어떠한 색은 밝고 어떤 색은 어둡다. 예를 들어 French Ultramarine의 톤은 매우 어둡고 Vermilion은 더 밝다.

Tints and shades 틴트와 셰이드

틴트는 대부분 흰색과 섞여 밝게 된 것이다. 셰이드는 그 반대로 검은색과 섞여 더 어둡게 된 것이다.

28

SETTING OUT YOUR PALETTE
팔레트에 물감 짜기

팔레트에 물감을 짤 때는 꼭 필요한 색들부터 시작한다. 다른 색들은 그림을 그리면서 추가할 수 있다.
또한, 같은 계통의 색은 같은 자리에 놓는 것이 좋다. 그래야 생각하지 않아도 쉽게 찾을 수 있다.

　생활 속의 인물화를 그리는 예를 들어보자. 그림을 시작하기 전에, 나는 번트시에나 색으로 얇게 캔버스를
칠한다. 개인적으로 나는 흰 캔버스 위에 그리는 것을 좋아하지 않기 때문이다. (p.38) 다 마른 후 팔레트에
물감을 짠다. 이 팔레트는 특별히 인물화를 위해 만든 것이고, 초상화에도 적당한 팔레트이다.

왼쪽에는, 기본색과 계통색을 배열한다. 왼쪽 아래서부터 위로 나는 Naples Yellow, 다음에 Yellow Ochre, Burnt Sienna, 그리고 Burnt Umber 를 배치한다. 이것은 나의 기본 난색들이다.

그다음엔, 공간을 조금 띄고 따뜻한 연한 분홍인 Flesh Tint와 Permanent Alizarin Crimson을 배치한다. 이 색들로 난색들은 충분하다. 그리고 이 두 색은 많은 양이 필요하지 않다.

팔레트의 오른쪽, Alizarin Crimson과 바로 옆에 Purple Lake나 Dioxazine Purple을 놓는다. 그 옆에는 French Ultramarine을 놓는다. 매우 강렬하고 인물 자체에는 필요한 색은 아니지만 색조의 배경을 칠하는데 유용하다.

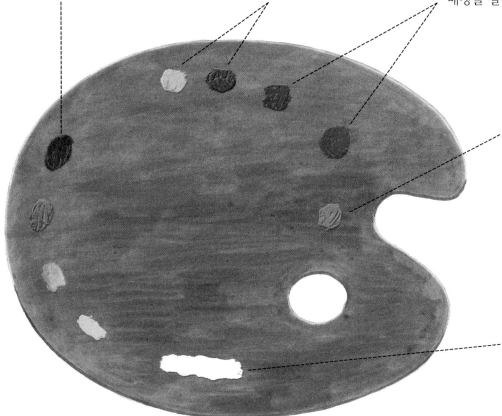

오른쪽 아래의 끝에는 피부에 시원한 톤들을 표현하는 데에 좋은 시원한 초록색, Viridian 을 조금 짜 놓는다.

맨 밑에 모서리를 따라 Titanium White를 많이 놓는다. 이 색은 모든 색에 섞어 밝게 하는데 유용하다.

mixing complementary colours
보색 섞기

미묘한 회색, 갈색들을 만들어 색 계통의 균형을 맞추려면 만들어진 색상들을 사는 것보다는 보색의 색상들을 섞어서 만드는 게 더 효과적이다. 다시 말해서 색상환의 반대편의 색들을 섞는 것이다. (p.23) 여기 보면 보색들을 섞으면 어떻게 되는지 볼 수 있다.

먼저 French Ultramarine이랑 Cadmium Orange를 섞는다. 이 둘을 섞으면 이렇게 진한 회색이 된다. 이 회색은 모든 것에 알맞지는 않으므로 흰색을 추가하면 다음의 회색이 된다. 흰색을 추가 할수록 회색이 연해지고 좋은 느낌이 들게 된다.

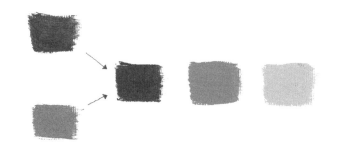

다음은 Permanent Green Light과 Cadmium Red Light를 섞어본다. 결과는 따뜻한 진한 갈색이다. 흰색을 섞으면 톤이 밝아지고, 보다 더 섞으면 사랑스런 노란 느낌의 분위기 있는 색이 된다.

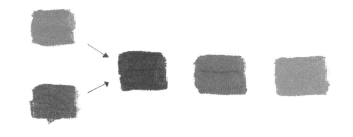

Dioxazine Purple과 Cadmium Yellow Light를 섞으면 또 강한 갈색이 된다.
흰색을 추가하면 회색 톤이 돌고 더 추가 하면 톤이 더욱 미묘해진다.

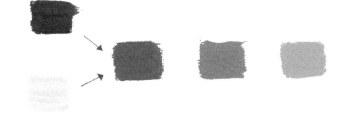

Mix of Cadmium Orange, French Ultramarine and Titanium White

More Orange More Blue

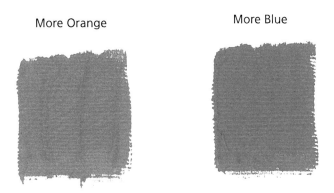

Mix of Permanent Green Light, Cadmium Red Light and Titanium White

More Green More Red

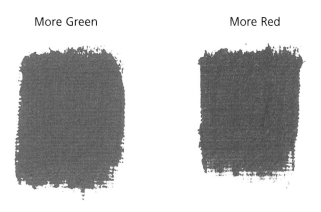

Mix of Dioxazine Purple, Cadmium Yellow Light and Titanium White

More Purple More Yellow

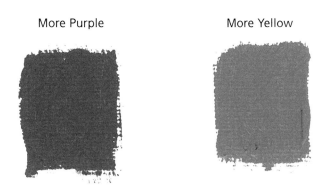

위 색들의 혼합에서 보여주듯이 각 색의 양을 조금 더 가감함에 따라 약간씩 변화되는 것을 볼
수 있다. 큰 캔퍼스패널이나 유화용 종이에다 이렇게 혼색을 해보면 다양한 색채 변화를 알아볼
수 있다. 이와 같은 방법에 의해 제한된 파레트 위에서도 당신이 만들어낼 수 있는 미묘한 많은
색들에 대해 알게 될 것이다.

CHAPTER 2
METHODS OF WORK
작업 방식

일단 미술 재료를 구입 후 연구할 일은 캔버스 위에 자신이 원하는 것을
어떻게 물감을 칠하며 성공적으로 그릴까이다. 작업 방식은 다양하지만,
여기서는 가장 보편적으로 사용되며 간단하고 효과적인 방법을 다룰 것이다.

그림을 시작하기 전 밑칠은 흰색보다는 중간톤의, 완성하고자 하는 색감과
어울리는 조화로운 색을 칠하는 것이 좋다.
그리고자 하는 그림의 의도 하고자 하는 색상, 대상을 목탄이나 붓으로
그리는지에 대해 고려하고, 페인팅 기법을 당신은 색을 어떻게 섞고 어둡게
하고 밝게하는지, 얇게 빛나게 할 것인지 팔레트나이프로 두껍게 할 것인지를
선택하는 것이 작품 제작에 도움이 된다.

화실에서 큰 작품을 제작하기 위해서 우리는 '사각형으로 분할하기(squaring
up)'라는 방법을 배울 것이다. 이러한 방법을 통해 당신은 야외나 다른 곳에서
그린 작은 크기의 그림을 당신이 개발해서 시도하는 모든 기술에 따라서
화실로 옮겨 마음껏 크게 그릴 수 있을 것이다.

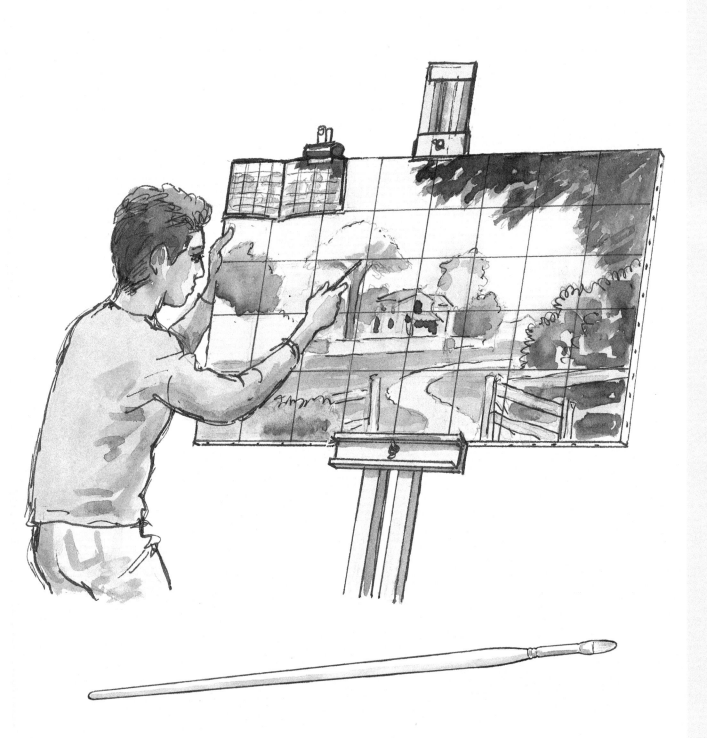

USING YOUR EQUIPMENT
도구의 사용

1장에서 설명한 대로 도구들이 준비되면 당신은 무척 그림이 그리고 싶어질 것이다. 그러나 그동안의 시간과 돈을 허비하지 않으려면 당신은 제대로 맞게 하는지 확인하는 시간을 갖는 것이 좋다.

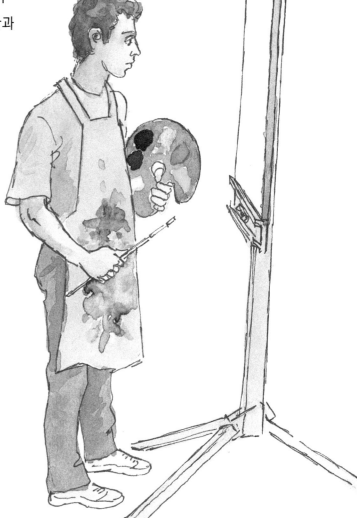

유화는 물감이 옷에 묻을 수가 있으므로 물감과 메디움 뚜껑을 열기 전에 옷을 보호할 것을 착용하는 것이 좋다.

대개의 화가들은 오버롤이나 앞치마, 아니면 '페인팅'하려고 준비해 놓은 가장 오래된 옷 등을 작업복을 입는다.

그림을 그리면서 붓을 씻으려면 깨끗한 헝겊이나 키친타월이 필요하다.

그러려면 걸레로 이용하기 위해 낡은 천이나 셔츠들을 보관하는 것이 좋다. 키친타월은 좋긴 해도 비용이 든다.

The Mahlstick
말스틱

이것은 그림을 그리면서 섬세한 묘사가 필요할 때, 특히 손이 미끄러지거나 떨리지 않도록 해주는데 도움을 준다.

그림 위에 말스틱을 놓고, 당신이 오른손잡이일 때는 왼손으로 잡고, 그 반대인 경우도 마찬가지다. 끝 부분의 공을 캔버스의 옆이나 이젤에 기대고 손을 막대기 부분 위에 놓아 흔들리지 않는 손으로 섬세한 부분을 그린다.

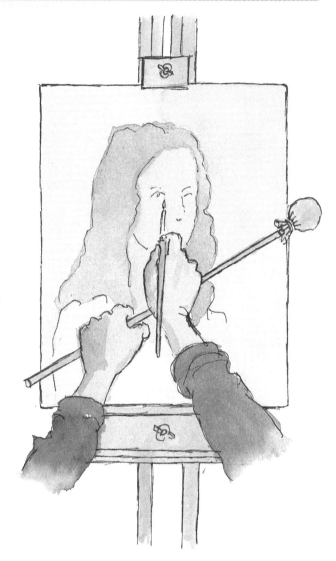

Retouching Varnish
수정 바니시

수정 바니시는 이미 마른 그림을, 몇 년이 지난 후에도, 떨어지지 않고 다시 덧그림 하도록 도와준다. 캔버스를 45의 각도로 받침대에 올려놓은 다음 부드럽고 넓은 붓으로 바니시를 발라준다. 위에서부터 수평으로 바르면서 캔버스 아래까지 칠한다.

1시간 정도 두어 바니시가 마르도록 하면 이미 칠해진 칠과 새로 바르는 칠이 잘 결속된다.

바니시는 매우 묽어서 적당량을 사용하도록 한다.

필수적이진 않지만 바니시용 붓을 따로 장만하는 것이 좋다. 다른 붓들과 같은 방법으로 (p.10) 바니시 붓을 씻는다. 바니시는 투명하기 때문에 붓이 깨끗한지 알기가 어려우므로 특히 철저히 씻는다.

35

Masking tape
마스킹테이프

　기하학적 추상화를 그릴 때와 같이, 명확한 선을 그리고 싶다면 마스킹테이프를 사용한다.

　먼저, 당신이 칠하려는 영역을 구분하기 위해 테이프를 붙인다.

　칠하려는 쪽 테이프의 가장자리를 더욱 꼭 눌러 붙여주어야 한다.

　특히 물감이 묽을 경우 마스킹테이프 밑으로 새어들어 갈 수 있기 때문이다.

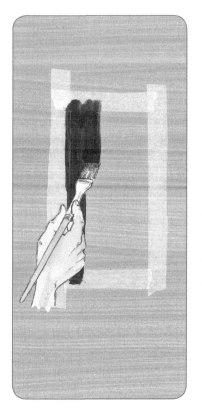

　그리고 색이 테이프 밑으로 스며들지 않도록 테이프의 가장자리를 꾹 누른다. 그런 후 넓은 붓으로 그 부분이 꽉 찰 때까지 물감을 칠한다.

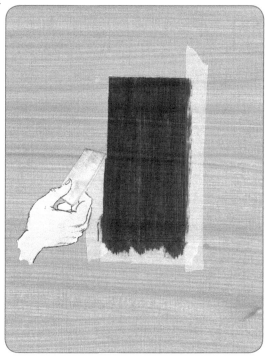

　물감이 충분히 마른 후(손으로 만져서 말랐으면 충분), 마스킹테이프를 떼어내면, 명확히 구분된 색의 영역이 나온다. 테이프 붙였던 밑에 작은 물감 자국이 남아 있으면, 다시 덧칠하면 되며, 동일한 색으로 칠해야 한다.

The Easel
이젤

이젤은 화가가 그림을 그릴 때 손이나 옷 소매가 캔버스에 묻는 것을 방지하기 위해 캔버스를 세워서 고정시킬 목적으로 사용한다. 또한, 이젤은 화가가 그림이나 경치, 혹은 모델을 같은 각도로 볼 수 있게 한다.

여기에 나온 세 가지 예를 보면, 둘은 상자 이젤이고 하나는 칠판식 이젤이다. 칠판식 이젤의 경우 화실에서 화가는 원하는 대로 모델이나 사물, 이젤을 배치하고, 화가는 자신의 시선을 그림에서 움직일 필요 없이, 모델이나 대상을 바라볼 수 있다. 삽화에서 보듯이, 화가의 옆에는 물감, 붓, 메디움을 놓을 수 있는 테이블이 놓여 있다.

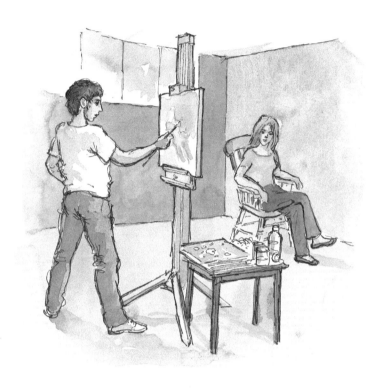

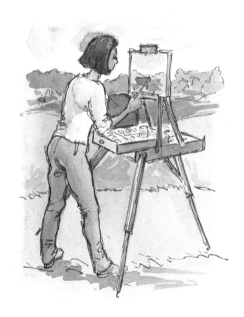

다음의 경우 화가는 풍경을 그리기 위해, 야외에서 상자 이젤을 세워 놓았다. 이젤에는 물감, 붓, 메디움을 놓는 부분이 있고, 이 그림에선 화가는 왼손에 팔레트를 들고 있긴 하지만 필요하면 팔레트까지 놓을 수 있다.

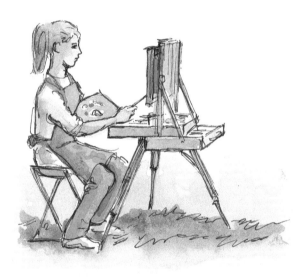

두 번째 야외 장면에선, 화가는 자기의 시점의 높이를 맞추기 위해 이젤 다리를 짧게 하고 앉아 있다. 나는 서서 작업하는 것을 좋아하지만, 많은 화가들은 앉아서 작업하는 것을 선호한다. 당신이 어떤 선택을 하든, 그림과 거리를 두고 보기 위해 가끔씩 일어나 뒤에 서서 작품을 볼 것을 권장한다.

TECHNIQUES
테크닉

이제 재료도 다 갖추고, 사용법도 알았으니 모든 준비를 마쳤다. 이제 당신은 캔버스에 실제로 그림을 그리게 된다. 당신은 이미 다른 재료로 그림을 그려 보았을 수도 있지만, 화가들조차도 유화물감과 캔버스와의 첫 만남에서 거장들이 사용했던 재료들에 대해 어쨌거나 좀 주눅이 든다. 그러나 실재로 유화는 물감을 긁어내거나 지워버리거나 간단하게 덧칠할 수 있기 때문에 다른 재료보다 다루기 쉬운 재료임을 알게 될 것이다.

Laying a ground
밑칠하기

대부분의 화가들은 하얀 캔버스에 바로 그리는 것을 좋아하지 않는다. 왜냐하면, 흰 캔버스와 칠해진 색깔의 대조가 너무 강하여 톤의 균형을 조절하는 것이 어렵기 때문이다. 그것을 피하기 위하여 화가들은 보통 캔버스를 뚜렷하지 않는 중간색인 갈색이나 녹회색 같은 색으로 밑칠하곤 한다. 이것을 베이스 컬러나 그라운드라고 한다.

이것은 번트시에나(burnt sienna)색의 얇은 막으로 덮은 캔버스인데, 내가 그림을 그리기 전 주로 사용하는 베이스 컬러이다. 마르기까지 알키드 오일로는 보통 12시간 걸린다. 다른 유화물감은 더 오래 걸리지만, 아주 두껍게 바르지만 않는다면, 아크릴 물감으로 밑칠해도 괜찮다.

배경색은 최종 그림에 영향을 끼친다. 내 경우엔 처음에 표면을 차가운 녹회색인 terre verte (오른쪽 그림)로 칠했다. 두 번째 그림 (마주 보는 페이지 위 그림)은 번트시에나로. 마지막은 french ultramarine과 번트엄버 (burnt umber)를 섞은 어두운 색 (마주 보는 페이지 아래 그림)으로 칠했다. 그래서 하나는 시원한 배경, 다음은 따뜻한 배경, 마지막은 매우 어두운 배경이 되었다.

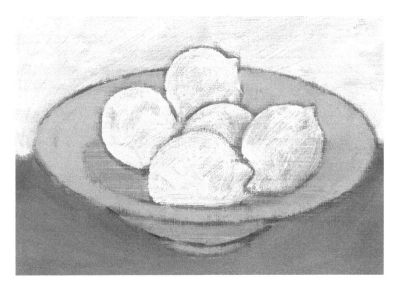

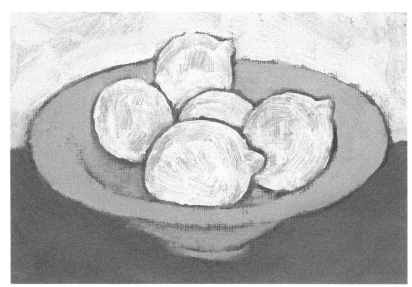

밑칠이 마른 후 나는 녹색 그릇에 다섯 개의 레몬이 있는 정물화를 그렸다. 먼저 어두운 색조로 형태의 아웃라인을 그려서 두껍게 칠한 색깔과 구분 지었다. 그리고 세 가지 배경의 그림에 정확히 똑같은 색을 사용하였다.

이것들은 완성된 그림은 아니고, 그 대상의 색을 올바로 보여주는 첫 번째 시도이다.

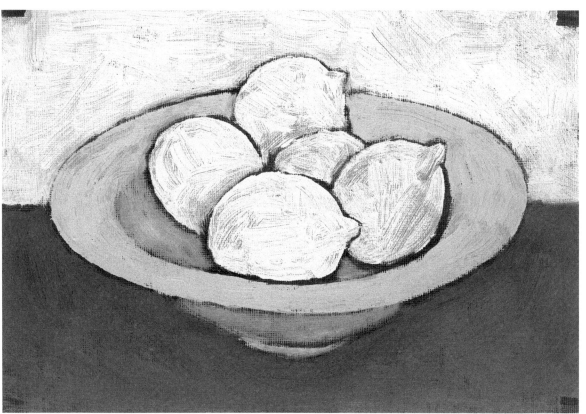

바로 알아볼 수 있는 점은, 이 세 그림이 모두 미묘하게 다르다는 점이다. 첫 번째 그림은 시원한 색으로 보이고, 두 번째는 따뜻한 색으로, 세 번째는 좀 더 선명하다. 이것은 배경 때문이며, 그림에 특별한 느낌을 준다. 그러므로 당신이 선택한 배경색이 그림의 분위기에 영향을 준다.

물론 그림을 완성하기 위해 나는 더 많은 층의 물감을 올릴 것이며, 베이스 컬러의 강렬함을 감소시키는 효과를 주는 세부 묘사를 시작할 것이다. 결국엔 세 그림이 점점 더 비슷해지지만, 베이스 컬러는 여전히 마지막 결과에 미묘한 차이를 준다.

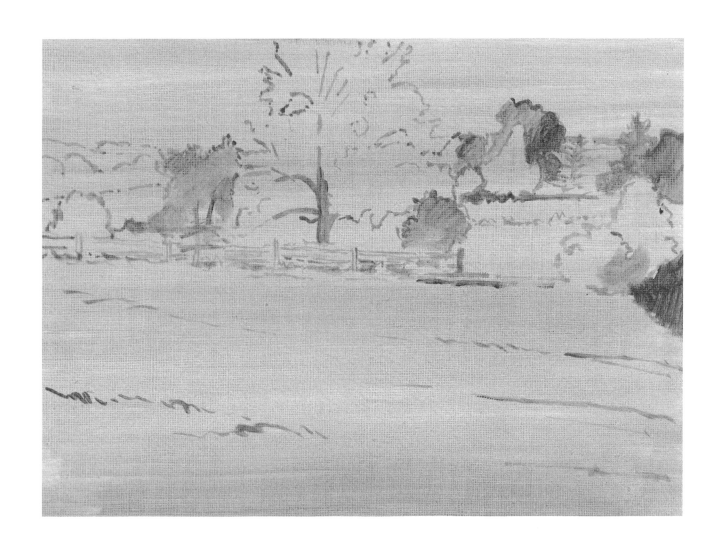

Drawing With The Brush
붓으로 그리기

　밑칠한 다음, 나는 내가 그리고자 하는 장면의 아웃라인을 붓
으로 그린다. 보통은 돼지 털로 된 뻣뻣한 작은 붓을 사용한다.
이 단계에서 나는 대략적인 드로잉을 한다. 그런 다음 나는 바로
단순하게 드로잉 되어 있는 것 위에 색칠하기 시작한다.

Charcoal Drawing
목탄으로 그리기

어떤 이들은 붓으로 그리는 것이 자기 취향으론 너무 부정확하다고 생각해 우선 이미지를 목탄으로 그리는 것을 좋아한다. 연필과 달리 목탄은 그 위에 색이 칠해질 때 물감을 배척하지 않으며 당신이 요구하는 모든 톤의 효과를 적절하게 보여 줄 수 있는 매우 융통성 있는 재료이다.

목탄으로 작업한 후, 당신은 그림을 정착시키기 위해, 분무제인 정착제(픽사티브)를 뿌려줘야 한다. 흡입하면 좋지 않으므로, 가능하면 야외에서 사용해야 한다.

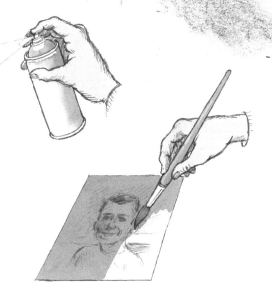

정착제를 뿌린 그림은 매우 빨리 건조되며 그 위에 번트시에나 같은 톤의 컬러를 얇게 붓으로 칠한다.

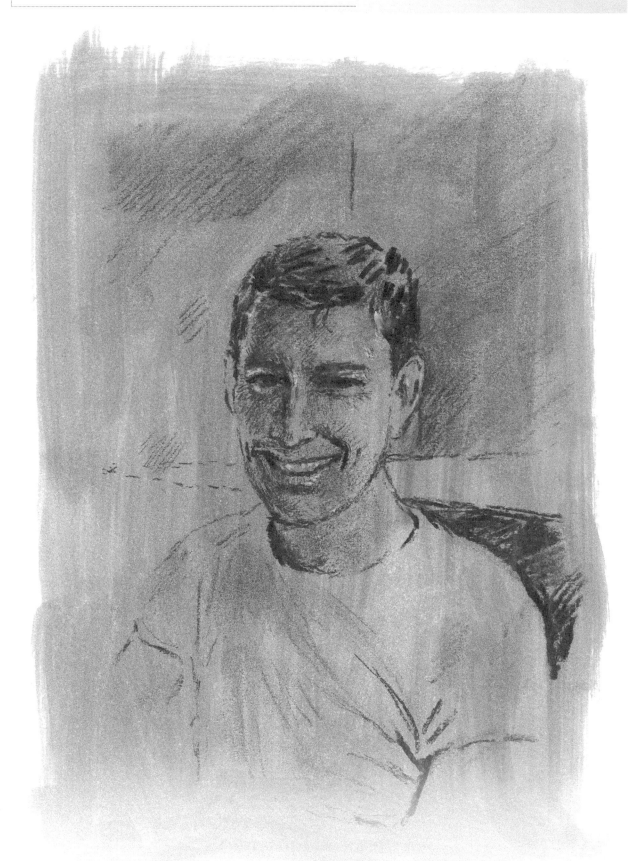

밑칠이 마르면 그 위에 모든 색으로 색칠을 할 수 있다. 시간을 들여 경험함으로써 당신 자신만의 좋아하는 방법을 발견할 수도 있겠지만 이것은 시작하기에 괜찮은 방법이다. 예를 들어 나는 대상을 목탄으로 섬세하게 그린 후에 물감으로 얇게 막을 입히는 화가를 아는데, 이것은 그녀에게 만족스러운 명암 톤과 좋은 배경색이 되었다.

Underpainting
초벌 작업

당신의 그림을 그리기 위한 전통적이지만 매우 꼼꼼한 방법은 전체 대상을 부드러운 녹회색인 terre verte로 매우 섬세하게 묘사하며 톤이 드러나게 초벌칠하는 것이다. 그리고 이 과정은 그림을 적절하게 시작하기 전에 완전히 건조되어야 한다.

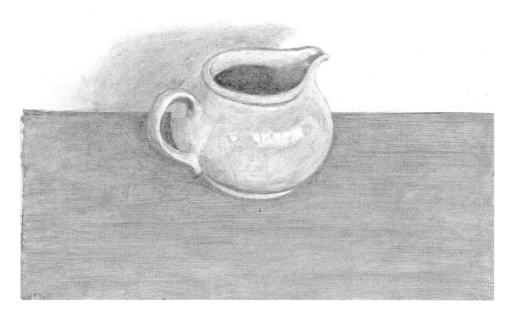

유화 작업에서 올바른 초벌 작업은 훌륭한 유화 작품이 완성되기 위한 필수요건이다. 초벌칠은 주로 반대색인 번트시에나 같은 색의 투명한 중첩으로 완성된다.

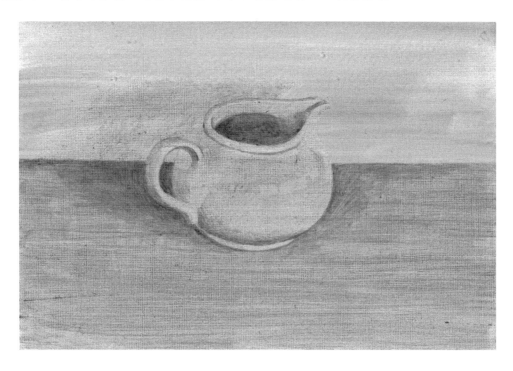

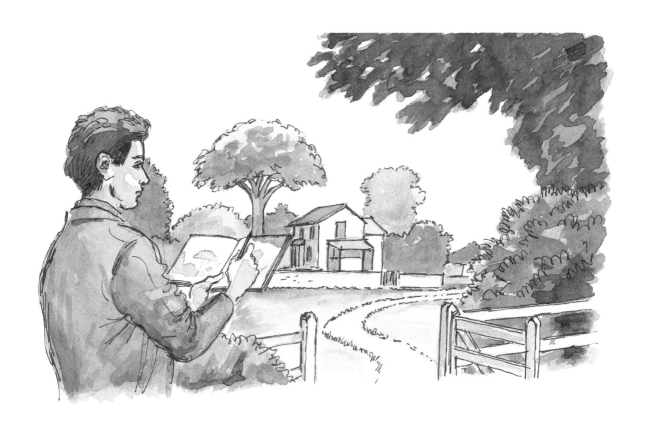

squaring up
사각형으로 분할하기

현장에 나가서 그릴 때 당신은 같은 장면을 나중에 집에 와서 더 큰 그림으로 그릴 가능성을 염두에 두어야 한다. 이것은 당신이 성공적인 큰 그림을 만들기 위해 얼마나 많은 정보를 현장 작업에서 입력해야 하는지를 생각해야 한다는 것이다. 그러려면 한 가지 작은 그림과 더 많은 추가의 드로잉과 페인팅이 필요하다.

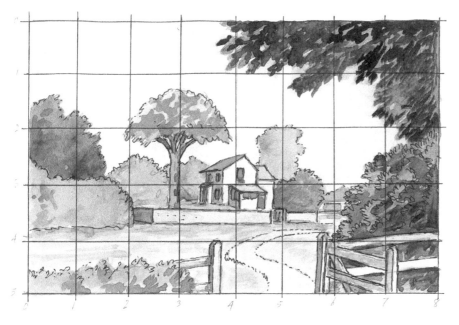

만약 당신이 야외 작업에서 한두 개의 작은 페인팅과 드로잉을 그려서 집으로 돌아왔다고 가정하자.

먼저 당신은 큰 그림을 만들기 위한 기초로 작은 그림을 사각형으로 나눠야 한다. 이미지를 분할하기 위한 적절한 격자판을 만들기 위해 사각형의 크기를 결정하라. 보여준 예에서는, 세로로 다섯 개의 사각형과 가로로 여덟 개의 사각형, 총 40개의 사각형이 있다.

이 그림에서 보여주는 형식이 작업하기에 적절한 격자판인 것이다.

다음 이미지를 더 큰 형태로 변환시킨다. 격자판을 캔버스에 확대해서 그리기 시작한다. 같은 비율로 세로로 5, 가로로 8의 사각형이다. 캔버스에 당신이 그려 놓은 장면이 알아볼 수 있게 조심스레 사각형에서 사각형으로 모든 형태의 외곽선을 카피한다. 그런 다음, 당신의 스케치에 보이는 대로 가능한 한 가깝게 모든 색을 칠하기 시작한다. 기억을 잘 살려서 그 장면의 모습과 느낌을 재구성하는 데 도움이 되도록 한다. 당신의 스케치에서 가능한 자연스러운 장면을 만드는 것이 중요한 작업이다. 그 장면들을 너무 정리하려고 하지 마라.

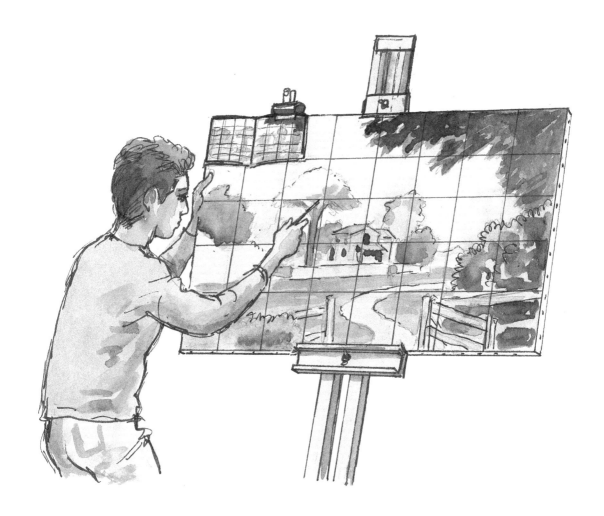

이 방법의 시연을 위해 나는 사각형이 아직도 보이는 완성된 그림 을 보여준다. 물론 격자판 위에 색칠을 하면 점차 사라진다. 원래의 사각형으로 나뉜 그림이 캔버스에 옮겨진 것을 주목하라. 보통은 첫 번째의 단계에서만 잠시 동안 보여지는 모습이다. 그 다음은 당신의 능력껏 최선을 다해 그림을 완성한 후에 그 현장에 다시 나가서 둘러본 후, 당신이 그곳의 실제 장면을 제대로 표현했는지 보는 것이 좋다. 그림에 모든 것을 담지 못해도 상관없다. 당신이 처음 현장에서 그리고 싶었던 느낌들이 하나라도 담겨 있다면 좋고, 만약 여러 가지라면 당신은 아주 잘하는 것이다.

당신이 다음에 그 장면을 다시 그린다면 매우 새롭게 느끼며 전보다 많은 것을 보게 될 것이다. 이것이 바로 회화의 흥미로운 부분이다. 주제인 대상은 결코 지루하게 느껴지지 않는다.

the application of paint
물감 바르기

그림에서 당신이 원하는 효과를 얻기 위해 여러 가지 물감을 칠하는 방법이 있다. 물론, 주로 당신이 원하는 대로 가능한 한 명확히 표현하기 위해, 붓으로 물감을 칠하는 것이지만, 그래도 당신이 책에서 얻거나 다른 화가들과 페인팅에 관한 이야기를 나누면서 알게 될 몇 가지 기술적 방법을 설명하고자 한다.

Wet on wet
젖은 위에 칠하기

 아직 마르지 않은 곳이나 그 옆에 색칠하는 것을 wet on wet 기법이라 한다. 보기에서 왼쪽에 나는 French Ultramarine, Cadmium Orange와 Titanium White를 섞었다. 오른쪽에서 Dioxazine Purple, Cadmium Yellow Light와 TItanium White를 섞었고, 가운데 부분에 Cadmium Red Pale, Permanent Green LIght와 Titanium White를 섞어 발랐다. 서로 양쪽 부분과 컬러가 섞이게 놔두어서 색조의 컬러가 다음 단계로 부드럽게 변하는 것을 이루었다. 첫 번째 시도에서 이 효과를 만족스럽게 얻지 못하더라도 걱정하지 마라. 당신은 앞으로 색들이 어떻게 서로 섞이는지 배우게 될 것이다. 유화물감은 다른 것들보다 좀 어렵기는 하지만 연습을 통하여 쉽게 터득할 수 있고, 실제로 세밀한 작품을 만들기에 가장 쉬운 방법이기도 하다.

| Blue/Orange/White | Red/Green/White | Purple/Yellow/White |

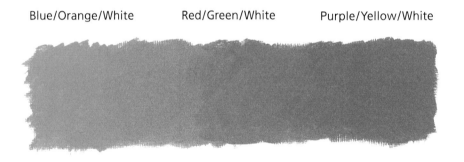

Wet on dry
마른 위에 칠하기

| Blue/Orange/White Under | Red/Green/White Over | Red/Green/White Under | Blue/Orange/White Over |

마른 위에 칠하는 방법은 당신이 어떤 색에 다시 칠하기 전에 그 전 색이 마르도록 하는 방법이다. 나는 왼쪽에 French Ultramarine, Cadmium Orange와 Titanium White를 섞어 발랐고, 오른쪽에 Cadmium Red, Permanent Green Light와 Titanium White를 섞어 발랐다.

나는 이것들이 완전히 마른 후 밑칠 위에 서로 반대의 섞인 색들을 붓으로 바르고, 그 밑 색들이 드러나게 했다. 이 방법을 통해 여러 겹으로 색을 칠하며, 색들의 변화하는 법을 배울 수 있다.

Dry Brush
마른 붓

이 방법은 가능한 한 마른 상태의 붓으로 칠하는 것을 말하며, 분필이나 크레용으로 그린 듯한 느낌을 준다. 이를 위해서는 물감을 오일과 섞지 않고 발라야 하며, 필요하다면 다른 표면에 먼저 붓질을 해보는 것이 좋다.

47

Blending
섞기

젖은 물감으로 작업할 때, 당신은 의도적으로 두 가지 컬러를 혼합할 수 있다. 이 방법은 매우 힘든 과정으로 성공하려면 여러 번 연습해야 한다. 계속 연습하다 보면 당신은 점점 작은 붓으로도 더 정교한 혼합을 얻을 수 있다.

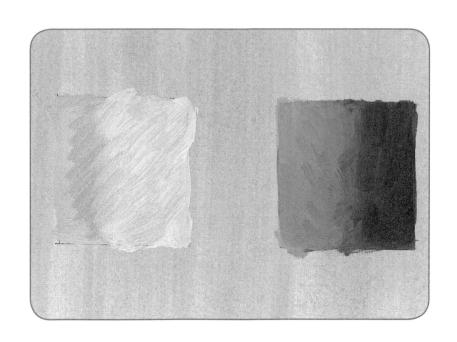

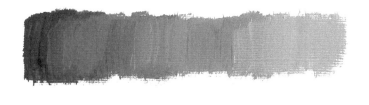

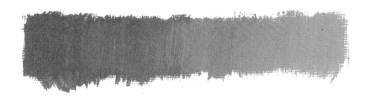

Reducing a color
색감 조절

가끔 당신은 팔레트에서 혼색을 통하여 색감을 조절할 수 있다. 그리고 페인팅 작업의 일부로 이를 사용하고자 한다.

여기서 나는 강한 청색, 홍색, 노랑을 칠하였다. 하얀색을 추가하자 색은 강렬함이 줄어들며 부드러워진다.

이렇게 색의 부드러운 톤의 그러데이션을 얻는 것이 처음엔 어려운 방법이지만, 조금 연습을 하다 보면 곧 익숙해진다.

Glazes
광택

가끔 당신은 이미 칠한 색의 톤을 조절하길 원한다. 한 가지 방법으로 원래 색이 여전히 보이게 하면서 새로운 느낌의 색이나 톤을 만들고 싶으면 그 위에 희석된 색을 바르는 것이다. 효과적으로 하려면, 원 그림이 완전히 마른 것을 확인해야 한다. 아직 마르지 않은 상태에서 새로운 색을 덧칠하면 원래의 색이 배어 나와 색의 톤 조절을 얻기보단 두 가지 색이 혼합된다. 컬러는 밑의 그림의 흔적을 없애지 않도록 메디움으로 충분히 희석되어야 한다. 만약 원래 바른 물감이 매우 두꺼울 경우, 테레핀유를 섞으면 물감이 후에 갈라질 수 있으므로 광택제 메디움을 사용하는 것이 안전하다. 다른 방법으론 린시드유를 사용해도 되지만 광택제 메디움보다 마르는데 오래 걸린다.

보기처럼 밑 색은 약간 묽어진 번트시에나(Burnt Sienna) 위에 얇게 Terre Verte를 덧바른 것이다. 보다시피 Terre Verte 속으로 번트시에나의 색을 볼 수 있으며, 새로운 느낌의 효과를 만들어준다. 이런 기술은 어렵지 않으며 능숙해지려면 약간의 연습만이 필요하다.

Impasto
두껍게 칠하기

유화로 작업할 때 표면을 두
툼하게 처리하기 위하여 당신
은 물감을 밑의 표면이 보이지
않도록 매우 짙게 바르게 된다.

Impasto라고 부르는 이 기술
은, 물감을 매우 두껍게 칠 함
으로 붓이나 팔레트나이프의
자국을 보여주며, 심지어는 조
소나 3-D의 효과까지 나타내
준다. 또한, 당신의 그림에 활
기와 재질감, 표현력을 추가해
주는 훌륭한 방법이다.

Scumbling
바림하는 법

이 용어는 짧고 뻣뻣한 붓
으로 칠해진 색 위에 얇게
덧칠하는 것을 말한다. 원래
칠해진 색깔이 덧칠한 부분
사이로 보인다.

이 방법은 스모키한 효과를
주며 특히 풍경화를 그릴 때
유용한 방법이다. 보기에서
처럼 밑에 컬러나 위에 컬러
둘 다 번트시에나이지만 당
신은 그 색조가 어떻게 변화
하는지 볼 수 있다.

Tonking
통킹

이 용어는 영국의 화가인 헨리 통크스(Henry Tonks 1862~1937)의 기법에서 따왔는데, 계속 작업을 하기 위해 칠해진 표면의 두꺼움을 줄이기 위해 개발되었다. 그림이 색칠이 두껍고 아직 젖은 상태일 때의 단계에서, 그는 표면 위에 신문용지를 올려놓고 부드럽게 지그시 누른 다음에 떼어낸다. 이 방법은 그림에 윗부분의 얇은 겹을 군데군데 떼어내는 효과를 주면서 그림의 딱딱한 외곽을 부드럽게 하고 좀 더 분위기 있게 한다.

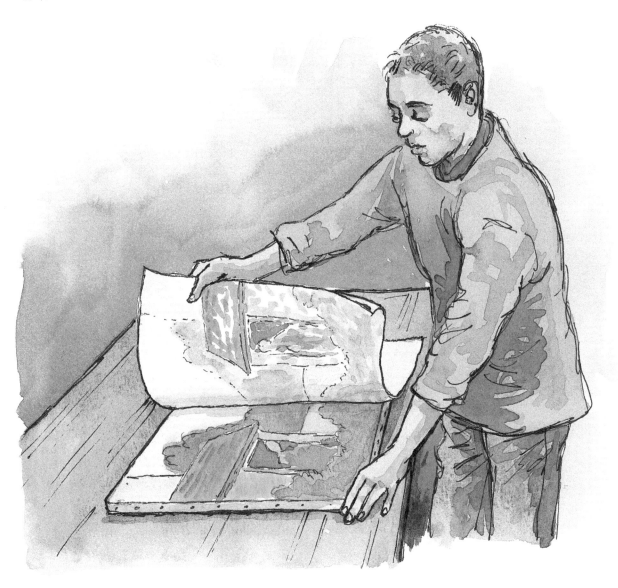

어떤 화가들은 신문지나 압지, 키친타월을 사용하며, 다른 종이를 사용하면 흥미로운 결과를 만들어낼 수도 있다. 그림에 종이를 더 오래 올려놓을수록 통킹은 더 미묘한 효과를 줄 것이다.

Palette Knife Painting
팔레트 나이프로 칠하기

어떤 화가들은 대부분의 화가들이 사용하는 붓으로 잘 조절하여 그린 능숙한 효과 대신에, 팔레트 나이프로 색칠하는 것을 선호한다. 이 방법은 약간 다른 페인팅 기법을 요구하지만, 그림 표면에 좀 더 인상적인 결과를 만들어낸다.

팔레트 나이프는 크기나 모양이 다양하며, 작은 것들은 매우 뾰족한 끝을 갖고 있어 당신이 원하는 섬세한 자국을 만들 수 있다. 단단하고 날이 선 자국을 만들 수도 있고, 이 도구의 끝이나 날로 긁어냄으로써 이 자국을 감소시킬 수 있다. 보기에서는 약간의 French Ultramarine과 Titanium White를 완전히 섞지 않고 사용하여 진한 청색, 창백한 하얀색과 더불어 두 색이 섞인 중간톤의 색도 보인다.

Portrait in Brush work and Palette knife
붓과 팔레트 나이프로 초상화 작업

첫 번째는 여러 가지 붓으로 그려진 전통적인 초상화다. 보다시피 경계를 날카롭게 처리하거나 부드럽고 세련되게 처리할 수 있다.

이 방법은 보통 사실주의적인 사진 같은 스타일을 추구한 것으로 당신의 기술이나 섬세하게 그리려는 의지에 달려 있다.

52

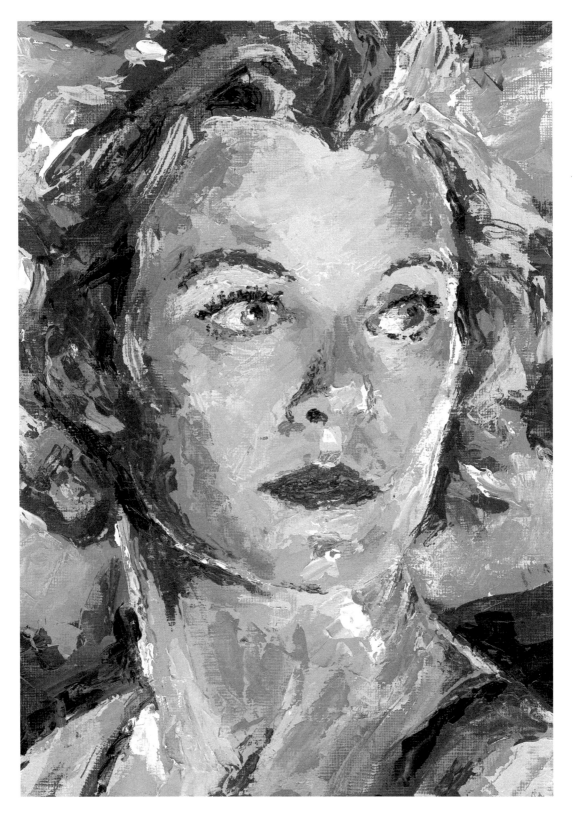

두 번째 초상화는 같은 크기에 같은 조명, 포즈, 그리고 배경하에 그려진 것이지만 둘은 아주 다르다. 내가 아무리 많은 시간 작업을 해도 붓으로 그린 것과는 결코 똑같은 효과를 가질 수 없다. 만약 그림이 커지면 표면의 나이프 터치는 약해지겠지만 이런 작품의 매력은 명확한 질감에서 오는 효과이다.

CHAPTER 3

STILL LIFE
정물화

이 부분은 초보자가 다룰 수 있는 가장 쉬운 장르이다.
가장 쉽지만, 정물화 또한 강렬한 인상을 남겨줄 수 있다.
정물화에서는 당신이 그리고 싶은 정확한 물체들을 고르고, 차려
놓은 다음, 시드는 꽃이 아닌 이상 오랜 시간 동안 그릴 수 있다.
모델과 달리 정물화는 모델의 휴식시간이 필요 없고, 풍경화와
달리 날씨를 신경 쓰지 않아도 된다.

정물화의 탐구는 물체 하나로 시작이 되고, 시간이 지나면서 더
많은 물체들이 등장한다. 실력이 늘수록 구성이 더 복잡해진다.
여기서 흥미로운 구성이 될 수 있는, 당신이 사용하기 좋을 듯한
정물들을 살펴볼 것이다. 원하는 만큼 구성이 복잡해도 되지만,
처음 시작할 때는 적게 구성하고 많이 생각하면서 작업하는 것이
더 좋다. 나중에 시간이 지나 구성 능력이 향상되면 많은 대상을
그려도 좋을 것이다.

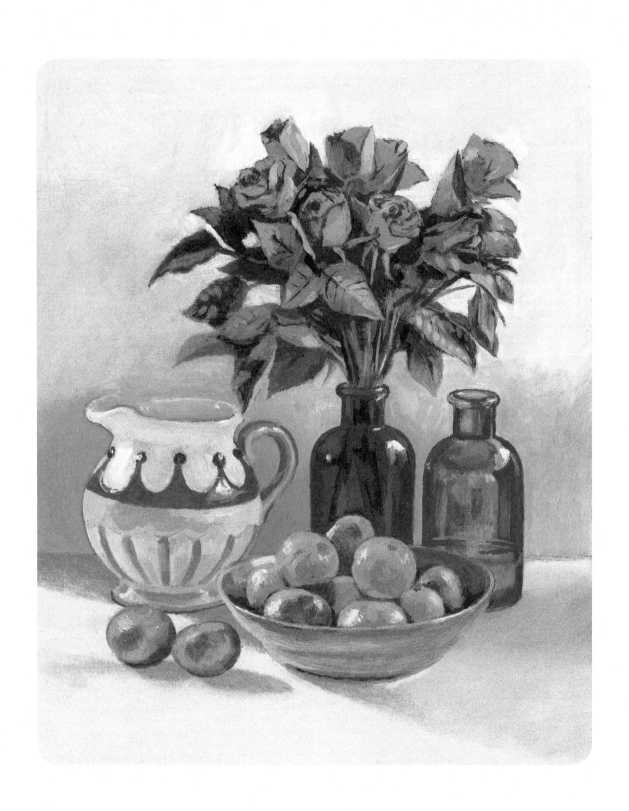

PAINTING A PEAR
배 그리기

과일을 아무거나 하나 고르고 단순한 배경에 그린다. 예를 들기 위해 나는 커다란 배를 어두운 바닥 위에 세워놓았다.

Stage 1

첫 단계는 캔버스 위에 가능한 형태를 정확하게 그리는 것이다. 나는 캔버스를 미리 번트시에나(Burnt Sienna)로 살짝 칠했고 같은 색으로 진한 선의 형태를 그렸다.

흰 캔버스 위에 색을 맞추기보다 밑칠한 캔버스 위에 그리는 것이 톤 맞추기가 쉬울 것이다.

캔버스 위에 바로 그리는 것이 불안하면, 연필로 주의 깊게 먼저 그린 다음에 옮겨도 된다.

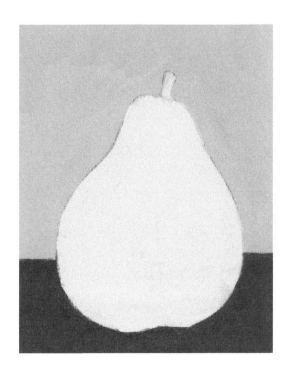

Stage 2

다음 단계도 어렵지 않다. 그림자와 반사를 넣지 않고도 물체를 알아볼 수 있을 만한 색을 일단 칠하면 된다. 이것을 로컬 컬러(local color) 라고 한다. 처음에는 색을 간단하게 칠하는 것이 좋다. 그럼으로써 칠할수록 색들의 상호관계를 쉽게 이해할 수 있다.

이 경우에는 배경은 French Ultramarine, 흰색과 Naples Yellow를 조금 섞어 만들어낸 중간톤의 회색 이다. 배가 놓인 바닥 표면은 Burnt umber이고 배 자체는 cadmium yellow light, burnt sienna 살짝과 titanium white를 조금 섞어서 만든 색이다. 물감을 뻑뻑하게 해서 밑칠 이 조금 비칠 만큼 칠했다.

56

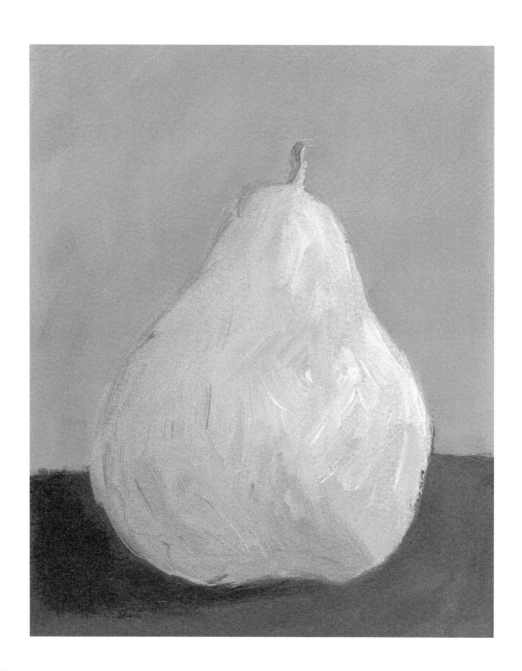

Stage 3

그 다음엔 배의 모양을 나타내기 위해 다른 톤의 색을 추가했다. 배의 왼쪽부터 Titanium White 조금과 Viridian과 Burnt Umber 살짝 섞어서 배의 어두운 부분을 칠했으며, 오른쪽으로 가며 자연스럽게 사라지도록 하였다. 그 다음 French Ultramarine으로 벽에 생긴 그늘을 칠했고, 배가 탁자 위에 남긴 그늘은 French Ultramarine과 Burnt Umber를 섞어서 어둡게 칠했다. 이 단계에선 빛이 강한 부분은 기존에 썼던 색에 Titanium White를 조금 섞어 칠하면 좋다.

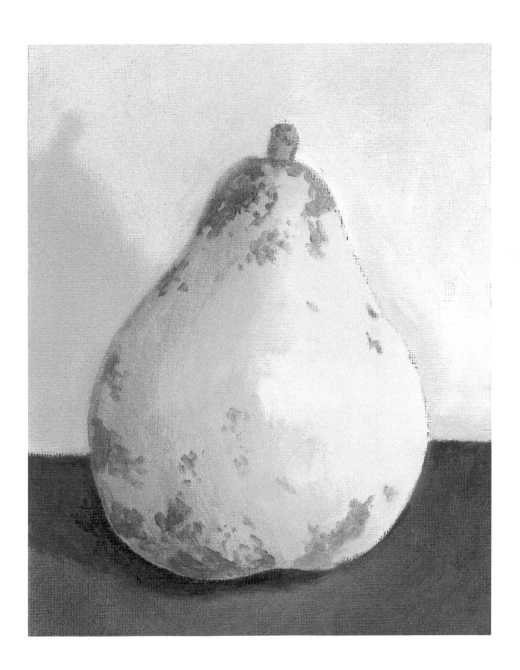

Stage 4

배의 둥그런 형태를 만들기 위해 나는 표면에 초록빛이 살짝 도는 갈색으로(Viridian을 번트시에나와 Titanium White 조금 섞는다) 톤을 맞추어 칠하기 시작했다. 노랑이 보이도록 아주 얇게 칠했고 배의 왼쪽을 오른쪽보다 더 어둡게 칠했다. 하이라이트 부분은 처리하지 않았다.

다음 배 위에 얼룩덜룩한 부분은 진한 갈색으로 만들어냈다. 이것을 위해 나는 번트시에나, Naples Yellow와 어두운 부분 쪽에 더 어둡게 되도록 Burnt Umber를 섞었다. 가장 강하게 빛이 비추이는 부분을 나타내려고 Cadmium Yellow와 Titanium White를 섞어 칠했다. 더 밝은 회색으로 배경의 색조와 톤의 변화를 주었으며, 탁자 위 밝은 부분은 Burnt Umber와 번트시에나를 섞어 칠했다.

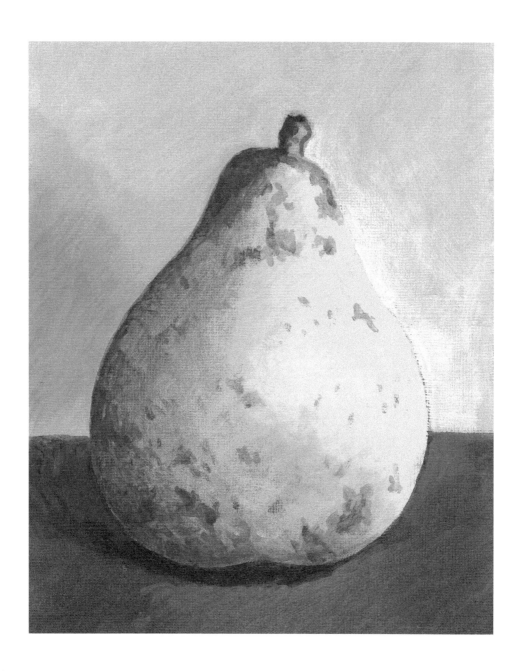

Stage 5

마지막 단계에선, 표면의 미묘한 변화를 최대한 가깝게 표현하기 위해 가장자리를 필요에 따라 더욱 선명하거나 더 부드럽게 칠했다. 또한, 꼭지나 배의 얼룩들을 더욱 섬세하게 그렸다. 배 바로 아래의 그림자 부분은 지나칠 정도가 되지 않게 조심스레 더 칠했고, 껍질 느낌을 살리기 위해 초록과 갈색의 작은 점들을 그렸다.

이 시점에선 뒤에 서서 그림을 보는 것이 중요하고 아마 그리는 시간보다 그림을 보는 시간이 더 많을 수도 있다. 하지만 이것은 좋은 현상이다. 그림을 자꾸 봄으로써 판단력이 생기고, 그 판단력이 좋은 그림과 실망스러운 그림의 차이를 만든다. 뒤에 서서 세부적인 부분을 확인하는 것도 시간을 잘 활용하는 것이다.

A NEW CHALLENGE: GLASS JUG
새로운 도전 : 유리 주전자

정물 그리기 프로젝트의 다음은 유리 주전자다. 유리 물체의 좋은 점은 투명하기 때문에 중간색의 배경 앞에 세워놓으면 색들이 단순해진다. 따라서 색조와 톤을 연습하며 공부하기에 좋은 소재이다.

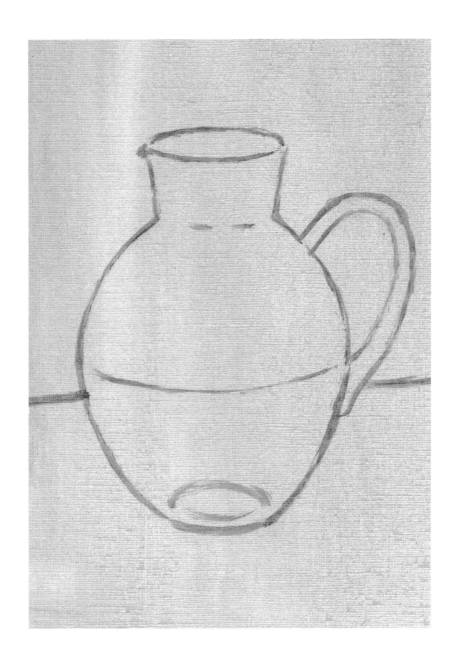

Stage 1

나는 전과 똑같이 준비된 캔버스에다가 주전자의 윤곽선을 먼저 그렸다.

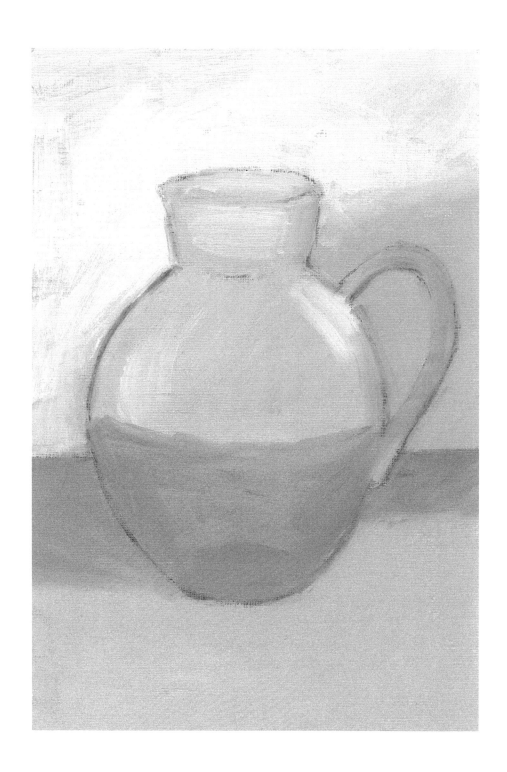

Stage 2

관찰하면 유리 속으로 보이는 배경이 그 뒤의 배경보다 더 어둡고 좀 더 초록빛이 돈다.
배경의 벽 그림자와 유리의 가장 밝은 부분을 칠했다. 여기서 내가 쓴 색들은 Naples
Yellow, Viridian, Burnt Umber, Titanium White와 French Ultramarine이다.

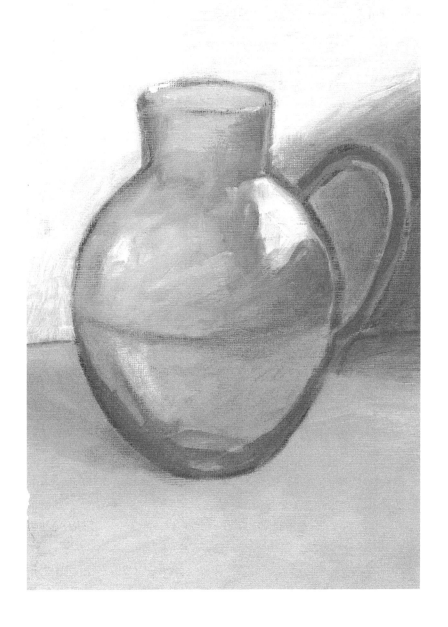

Stage 3

이제 전에 쓴 색보다 어둡고 밝은색으로 항아리의 선명도를 만들 수 있다. 먼저 나는 뒤에 벽을 더 밝게 칠했고, 벽에 그림자를 더욱 강조했다. 그다음 강한 초록색들로 항아리의 가장자리를 칠했고, 흰색과 갈색으로 모서리를 좀 더 밝거나 어둡게 했다. 보면 맨 아랫부분과 손잡이의 유리가 나머지 부분보다 두껍고 초록색인 걸 알 수 있다.

또 항아리의 윗부분과 밑에 탁자를 더 밝게 칠했다. 벽의 그늘이 유리 속으로 보이기 때문에 항아리의 오른쪽 부분은 더 어둡다. 그렇지만 항아리가 가장 빛을 많이 받는 둥근 부분은 제일 밝게 칠했다.

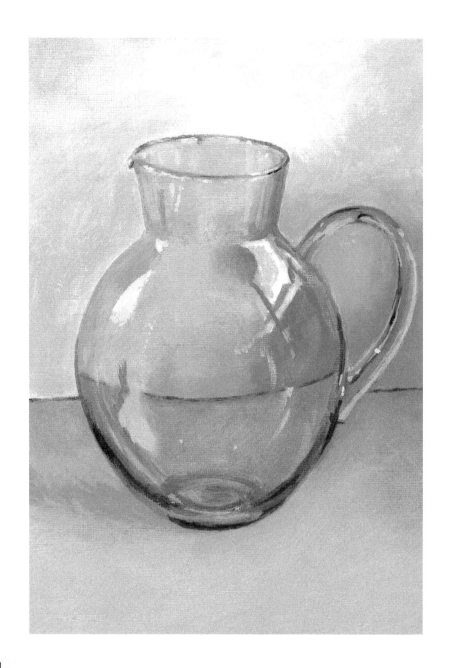

Stage 4

　이 시점에서 당신은 어디까지 이 그림을 끌고 갈 수 있는지를 봐야 한다. 내가 쓴 그림의 색들은 다양하지 않지만, 반사된 표면들은 주변 물체들의 색으로부터 영향을 받는다.

　항아리의 밝고 어두운 무수한 반사들을 자세히 본다. 모든 반사를 담아야 되는 것은 아니다. 유리에 반사되는 빛은 너무 많다. 당신이 얼마만큼 표현하고 싶은지 결정하면 된다. 전부 다 그리지 않아도 되지만, 웬만큼 그려야 항아리의 유리 느낌을 살릴 수 있다.

　마지막으로 가장 중요한 것은 그림에서 가장 어두운 톤과 가장 밝은 톤을 잘 살펴봐야 한다. 이 둘의 대조가 주전자를 진짜 유리처럼 보이게 한다. 벽에 그늘과 탁자가 너무 강하지 않도록 주의하여 상대적으로 나머지 배경색과 맞아야 한다. 유리를 통해 보이는 부분은 대부분의 경우 나머지 부분보다 살짝 어둡고 파랗거나 초록빛이 더 돈다.

A MORE COMPLEX STILL LIFE
좀 더 복잡한 정물화

다음 정물화는 몇 개의 물체가 들어 있어 좀 더 어려울 수 있다. 흐린 초록 배경이 있는 탁자가 있고, 탁자 위에는 레몬과 라임이 들어 있는 그릇이 있으며, 그 옆에는 전나무 방울이 눕혀 있다. 구도를 정하다가 라임보단 레몬이 더 눈에 잘 띄게 배치했고 전나무 방울은 탁자의 가장 밝은 부분에다 놓았다.

Stage 1

이 구성에서 가장 어려운 점은 그릇의 타원을 그리는 것이다. 잘 그려지지 않으면 그림에 아주 큰 영향을 준다.

전나무 방울도 회전하는 가시들 때문에 쉽지 않다. 가장 쉬운 방향은 옆이다. 더 어려운 도전을 하고 싶다면, 방울의 윗부분을 보면서 그려본다.

Stage 2

이 단계에선 컬러를 단순하게 칠하라. 배경은 Cadmium Lemon, 조금의 Viridian과 Titanium White로, 탁자는 Naples Yellow와 조금의 번트 시에나 : 레몬은 Cadmium Yellow, 라임은 그 색에 Viridian을 조금 추가하였다. 그릇은 번트시에나와 Viridian을 섞어 칠했고, 방울은 Burnt Umber로 칠하였다. 나중에 물감을 더 칠하려고 이 색들은 얇게 칠했다.

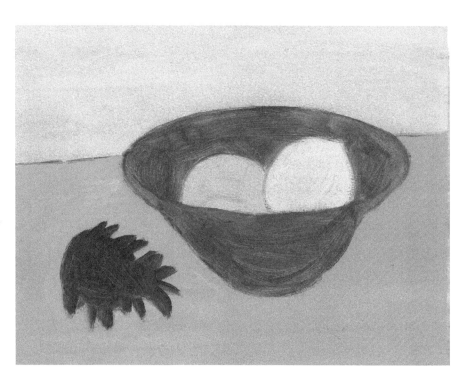

Stage 3

배경의 어두운 부분은 더 초록색 빛이 돌게 칠했고, 빛과 가까운 쪽은 노랑으로 칠했다. 조명이 그릇과 방울 오른쪽 부분에 그림자를 만들었다. 과일 표면에 어두운 초록을 칠했고, 방울의 구조를 보여주기 위해 어두운 톤을 추가했다. 그리고 나서 그릇과 과일에 가장 강한 하이라이트를 골랐다.

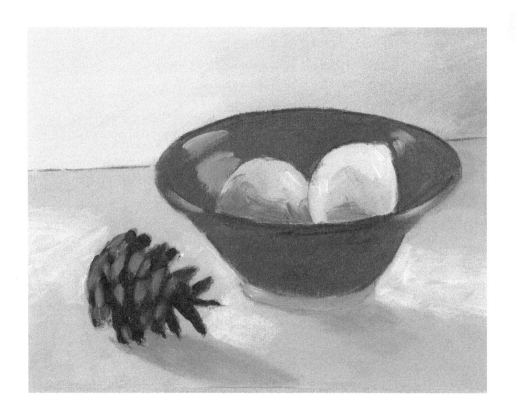

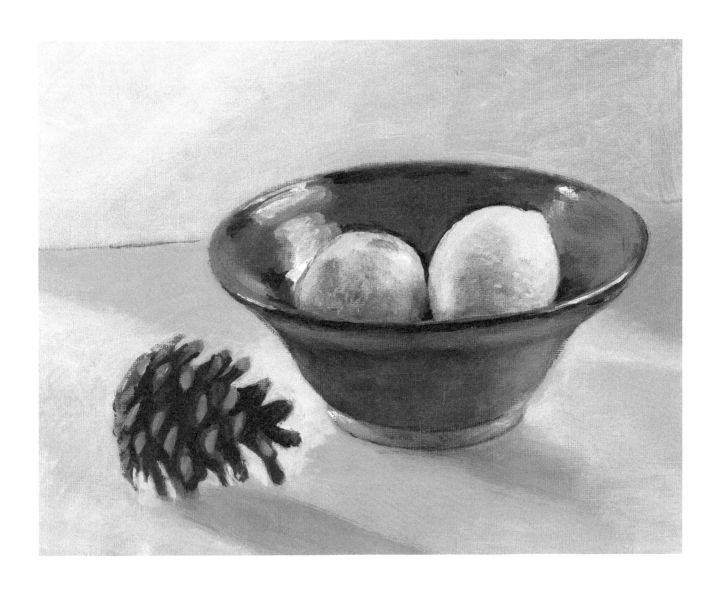

Stage 4

다음 단계는 색의 미묘한 단계적 차이와 톤과 컬러의 범위를 발견하는 것이다. 그릇 속에는 잔잔하게 밝은 초록 부분이 있고 겉에는 탁자에 의하여 반사된 따뜻한 면들이 있다. 레몬의 밝은 부분은 더 밝게 하였고 그늘이 있는 부분의 색을 좀 더 따뜻하게 칠하였다. 레몬은 기본적으로 초록-노랑이다. 그러나 더 깊은 그림자에는 보라나 빨강-갈색에서 나타나는 따뜻함이 있다. 이 색들은 Dioxaine Purple과 번트시에나, 그리고 아주 조금의 Naples Yellow와 Titanium White를 섞어서 만들었다. 라임도 마찬가지이다.

그릇의 안쪽 부분과 테의 가장 어두운 부분은 굉장히 파랗게 칠했고, 테에 환한 하이라이트를 첨가했다.

방울은 그전에 칠했던 색보다 더 밝고 어두운 색으로 더욱 정밀하고 확실하게 그렸고, 그릇 밑에 광택 처리 안 된 가장자리도 마찬가지이다. 이 단계가 끝날 때에 이 그림은 효과적인 입체로 표현되었지만, 아직은 개선할 부분은 남아 있다.

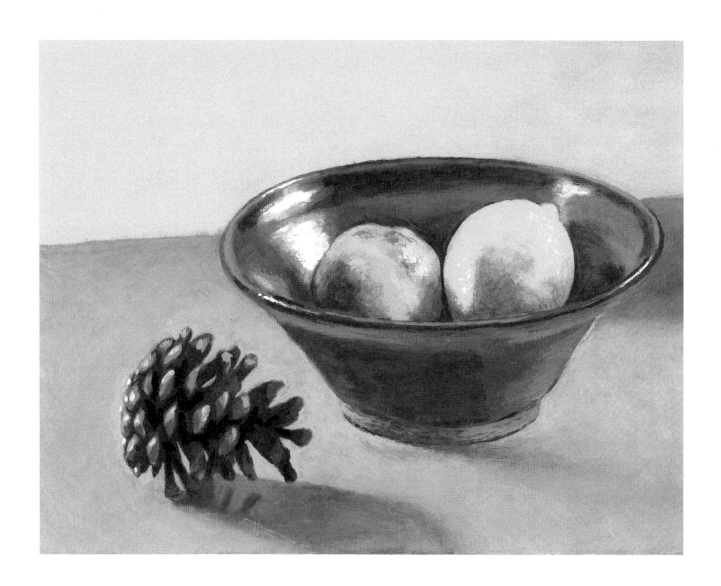

Stage 5

마지막 단계에선 뒤에 서서 자꾸 그림을 봐야 하고, 너무 과도한 붓칠 때문에 그림을 망치고 있지 않은지 주의해야 한다. 빛과 그림자의 효과가 더 확실하게 배경의 색들을 더 조화롭게 했으며, 물체들의 가장자리도 확실하게 했다. 그다음 조심스레 컬러와 톤을 첨가하여 색들에 미묘함을 주었고, 특히 사람 눈에 가장 잘 띄는 과일에 집중했다. 마지막으로, 방울의 실루엣의 각도나 선명함이 맞는지 확인했다.

A THEMED STILL LIFE
테마를 가진 정물화

다음은 좀 더 야심 찬 도전이다. 테마를 가지고 정물화를 그리는 것이다. 예를 들어 이번 테마는 여행이라 여행과 관련된 물체들을 모아서 그리는 것이다. 내가 모은 물체들은 외투, 커다란 여행 가방, 그리고 튼튼한 부츠 한 켤레이다. 가방이 공간의 대부분을 차지하고 외투는 그 뒤에 가방 너머로 걸쳐 있고, 부츠는 앞에 배치되어 있다. 모든 물체는 비슷한 색상에 갈색과 베이지색이다. 색들이 비슷하기 때문에 이 그림은 거의 단색의 그림일 것이다. 그래서 이 그림의 강한 포인트는 톤의 대비일 것이다.

Stage 1

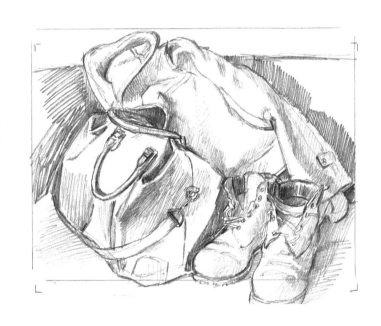

더욱더 복잡한 구성이기 때문에, 먼저 연필로 페인팅과 같은 크기로 드로잉을 완벽하게 끝내는 것이 좋다. 나는 곧바로 페인팅을 시작할 수 있다. 나는 많은 경험이 있고 자신이 있기 때문이다. 성공적인 드로잉을 그리면 좋은 페인팅을 그릴 수 있다는 자신감을 얻을 수 있을 것이다.

Stage 2

만족한 연필 드로잉을 끝낸 후, 캔버스로 옮겨 형태들을 똑같이 그린다. 참고할 연필 드로잉이 있기 때문에, 아웃라인만 그려도 된다. 그다음 준비된 캔버스 위에 물감으로 그려라.

Stage 3

정물의 색들이 비슷할 테니, 톤 대비가 잘 보이도록 주의해야 할 것이다. 특히나 색이 정말 비슷한 부츠와 외투를 어두운 배경으로 형태를 잘 드러나게 하고 어두운 가죽 가방도 왼쪽 가운데에 묵직한 형태로 만들어 주도록 한다.

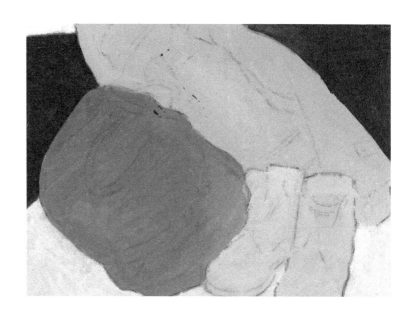

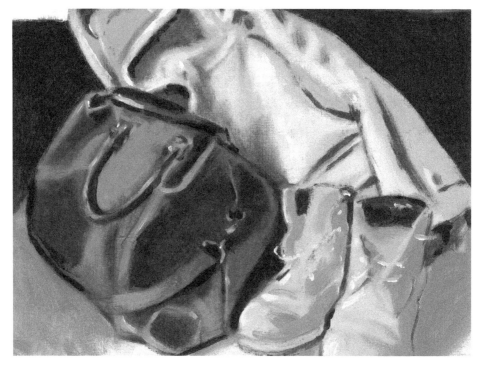

Stage 4

이제는 페인팅의 주된 부분이다. 여기선 색들과 톤이 더 쌓여서 덩어리 느낌이 살아나게 한다. 어두운 톤에 최고의 대비를 만들기 위해 나는 French Ultramarine과 Burnt Umber를 섞었다. 이 둘을 섞으면 거의 검정에 가까운, 강렬한 색이 된다. 외투는 부츠의 단단함과 비교되어 부드럽고, 가방은 그 중간쯤 된다.

또 이 단계에선 하이라이트가 매우 중요하다. 특히나 가죽 가방 손잡이에 가장 밝은 하이라이트와 부츠 윗부분은 일단 같은 강도로 칠해서 나중에 고치거나, 아니면 바로 명암을 조절해도 좋다.

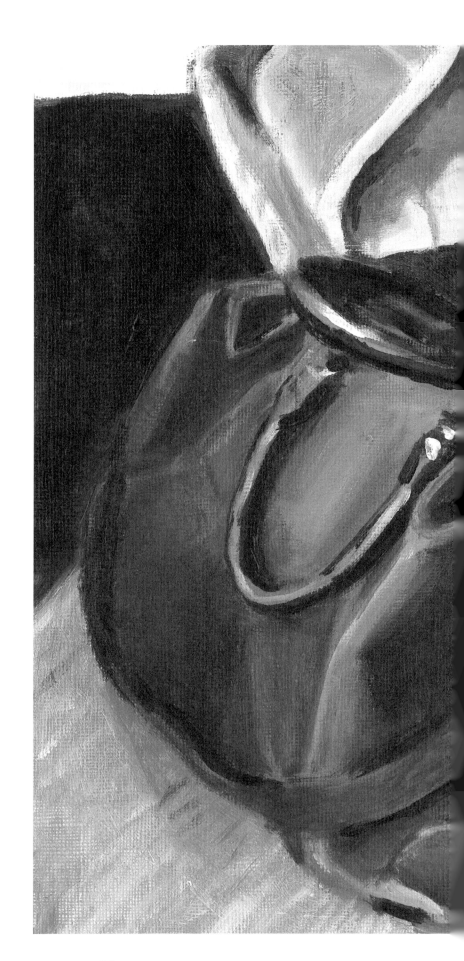

Stage 5

이 시점에선 그림을 세심하게
관찰하여 무엇을 고쳐야 하는지,
어디를 바꿔야 하는지 봐야 한다.
나는 가방과 부츠의 어두운 그늘을
더 분명히 나타내고 가방 앞부분과
외투의 그늘에는 더 시원한 파란색
톤을 넣었다. 전에 사용했던 색과
똑같지만, 조금은 다른 조합일 수
있다.

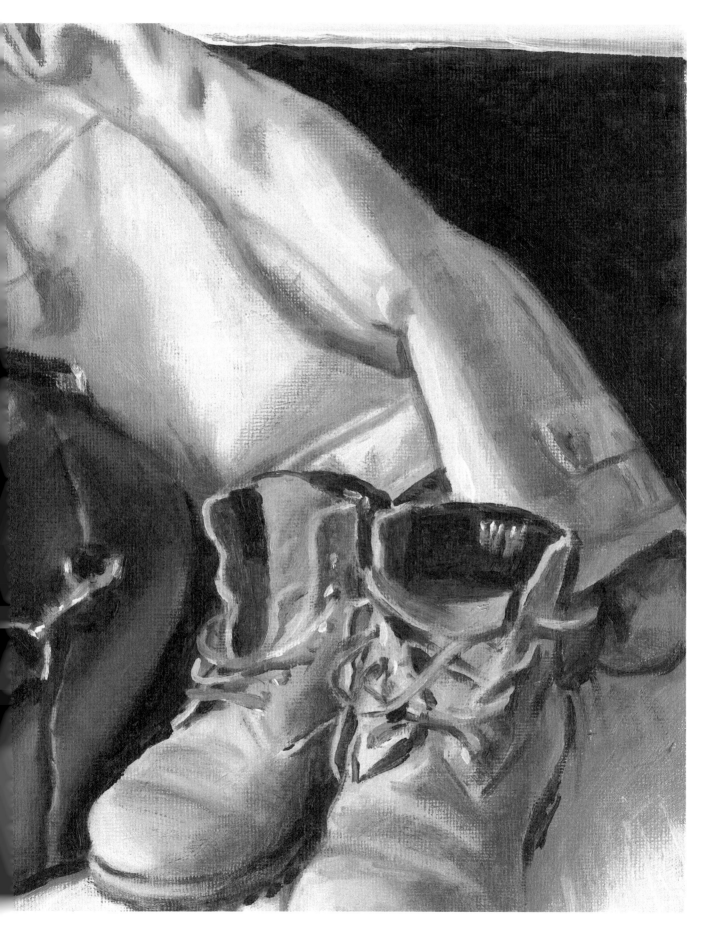

Food as a theme

음식 테마

다음은 간단한 식사의 음식들로 구성되어 있다. 빵 도마 위에는 칼과 미리 잘려진 한 덩어리의 빵이 있다. 그 옆에는 치즈가 담겨 있는 접시와 뒤엔 우유병과 상추 두 개, 앞에는 큰 양파 두 개가 배치되어 있다. 초록색과 번트시에나가 가장 강한 색들이므로 이 그림의 색들은 상당히 중성적이다. 이 정물화의 모든 소재가 가깝게 붙어 있기 때문에 구도는 단단하고 강렬하다.

Stage 1

첫 단계는 물체들의 아웃 라인을 흐릿한 번트시에나 밑칠 위에 번트시에나 물감으로 아주 정밀하게 그리는 것이다.

Stage 2

다음 나는 갈색에는 번트 시에나, 노랑에는 Naples Yellow, 그리고 푸른색과 회색에는 French Ultramarine과 Titanium White를 칠했다. 초록은 Viridian, Cadmium Yellow Light와 Titanium White를 섞은 결과이다.

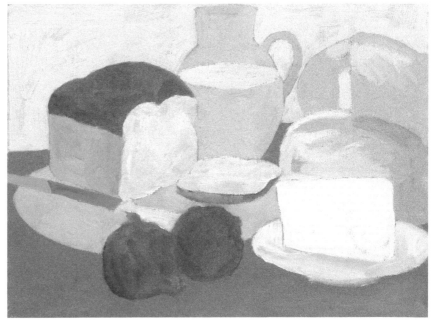

Stage 3

　다음 단계에서는 음식들의 질감을 추가하는 것이었다. 주로 같은 색들을
섞어 칠했고, 톤을 더 어둡게 만드는데 Burnt Umber를 사용했다.

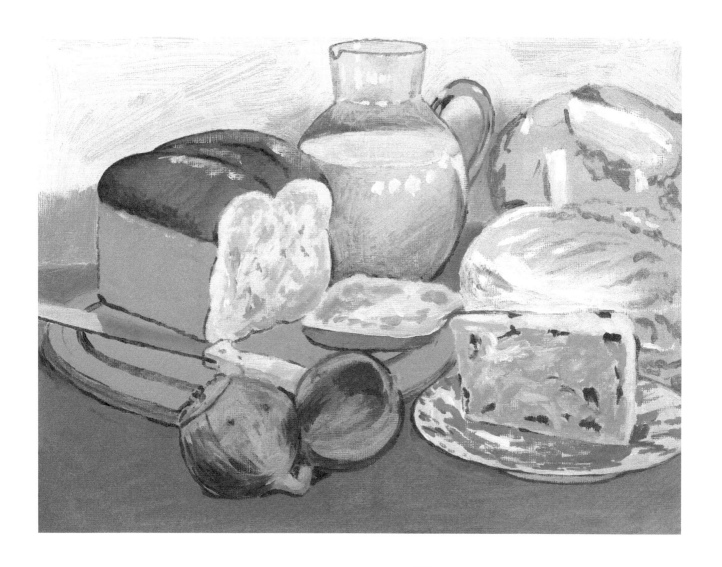

Stage 4

　질감을 그린 후 디테일들을 좀 더 살리고, 톤의
대비를 만들기 위해 가장 어두운 그림자들과 하이
라이트를 추가했다.

73

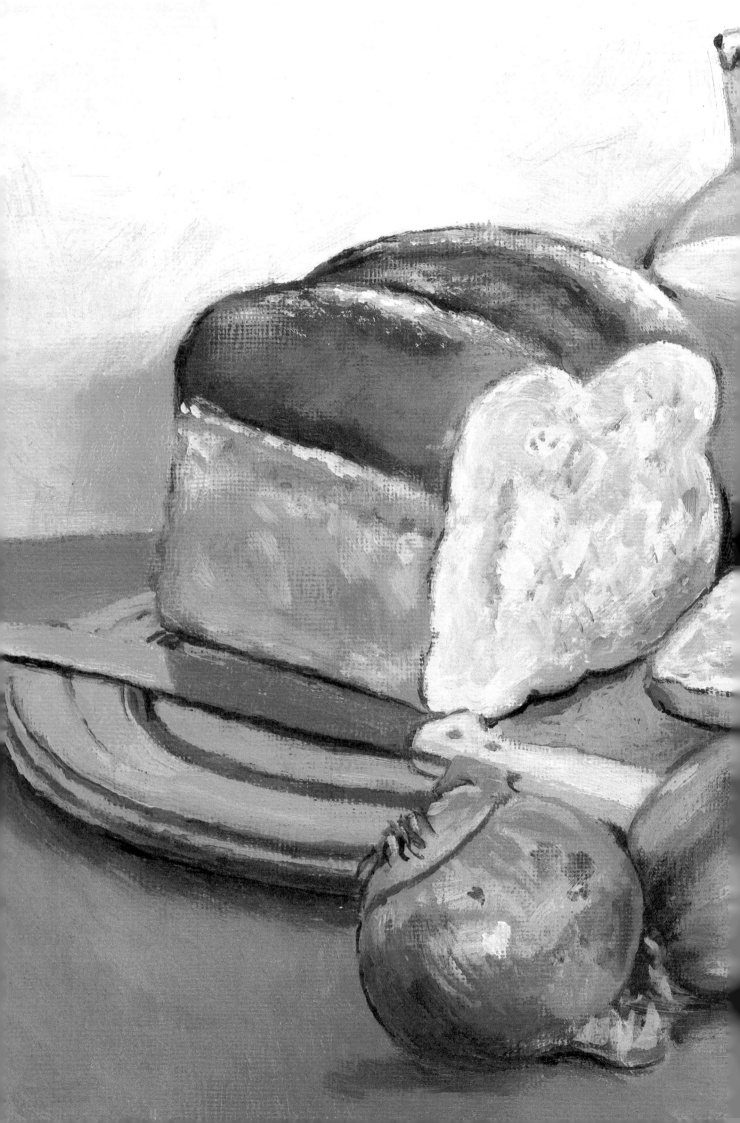

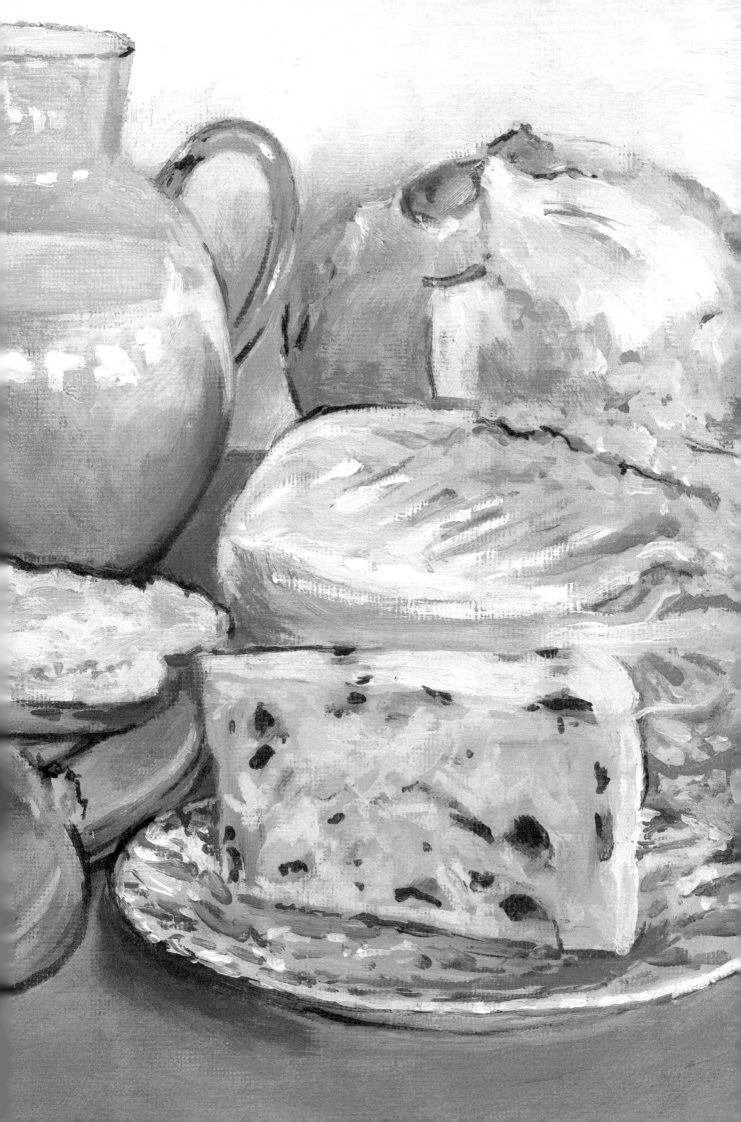

A Colourful Composition
색의 다채로운 구성

전 프로젝트와 달리, 여기서 나는 색상이 강한 물체들을 골랐다. 노랑, 파랑, 초록, 보라와 빨강의 항아리들 옆의 몇 개의 주황색 밀감들과 밀감이 담겨 있는 초록색 그릇을 그렸다. 탁자는 엷은 노란색 천으로 덮었고 그 뒤에 배경은 하얗다. 그릇 뒤에는 유리병 두 개를 배치했다. 하나는 파란색이고, 하나는 분홍색 장미를 담고 있는 보라색 병이다.

전체의 구성이 흐린 배경 앞에 다양한 색상들의 혼합이다. 이러한 강한 색의 물체를 그릴 때에는 또 강한 색의 배경을 쓰는 것도 좋다. 예를 들어 만약 빨강과 파랑이었으면 보라색 천 위에 놓던지, 아니면 주황과 노랑이 있을 경우, 초록색 배경을 골라도 된다. 다양한 색들로 실험을 한다면 좋은 효과를 얻을 수 있을 것이다.

Stage 1

전과 같이 준비된 캔버스 위에 구성을 갈색 물감과 붓으로 그렸다. 늘 그랬던 것처럼 번트시에나로 그렸다. 당신이 만족할 때까지 그릴 수 있도록 먼저 구성을 연필이나 목탄으로 그리는 것도 나쁘지 않다. 이렇게 한 후 본을 떠서 다시 캔버스로 옮기면 된다.

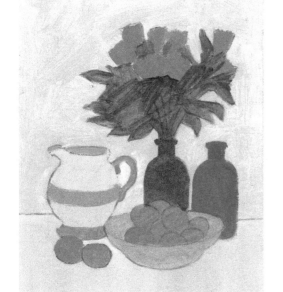

Stage 2

다음 단계는 주된 컬러들을 먼저 칠하는 것이다. 좀 더 쉽게 나는 우선 배경을 Titanium White, French Ultramarine 조금과 Naples Yellow를 섞어서 발랐고, 탁자는 흰색, Cadmium Lemon과 살짝 Viridian을 섞어 칠했다. 그 다음에는 Viridian과 Titanium White를 섞어 만든 초록색 그릇과 Cadmium Orange로 밀감을 칠하였다. 병들은 French Ultramarine과 흰색, Purple Lake와 흰색, 꽃은 Flesh Pink, 그리고 잎들은 Permanent Sap Green. 위에서부터 항아리는 Lemon Yellow, Cadmium Orange, 흰색과 섞인 Cadmium Yellow 그리고 밑부분은 Cerulean Blue이다.

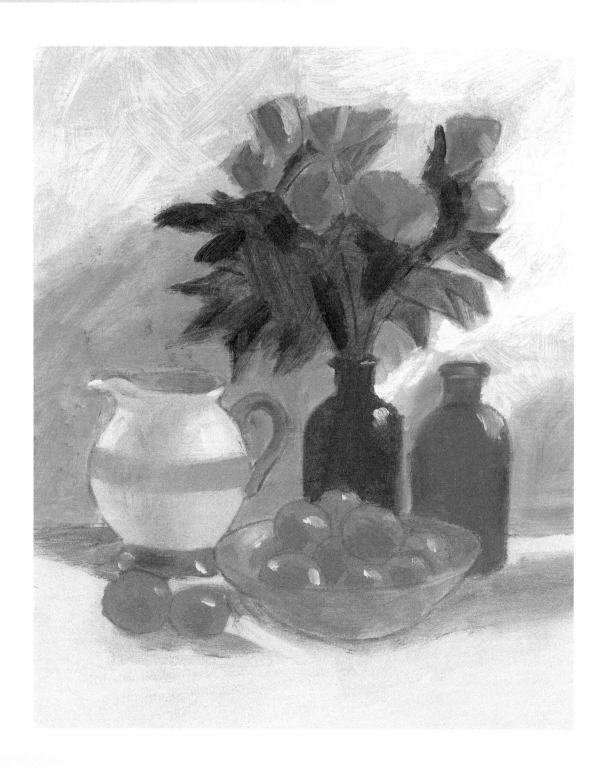

Stage 3

밝은색들을 칠한 후 나는 그림자들에 집중했다. 뒤에 벽과 장미들의 그림자는 Titanium White, 약간의 Purple Lake와 French Ultramarine을 섞어 만들었다. 다른 물체들의 어두운 면은 너무 어둡지 않게, 같은 색에 Viridian과 흰색을 조금 더 섞었다. 나뭇잎의 그늘은 Permanent Sap Green과 French Ultramarine이다. 그 다음 흰색을 살짝 터치하여 하이라이트를 표시했다. 나중에 더 정밀하게 들어갈 테니, 일단은 약간의 터치만 하였다.

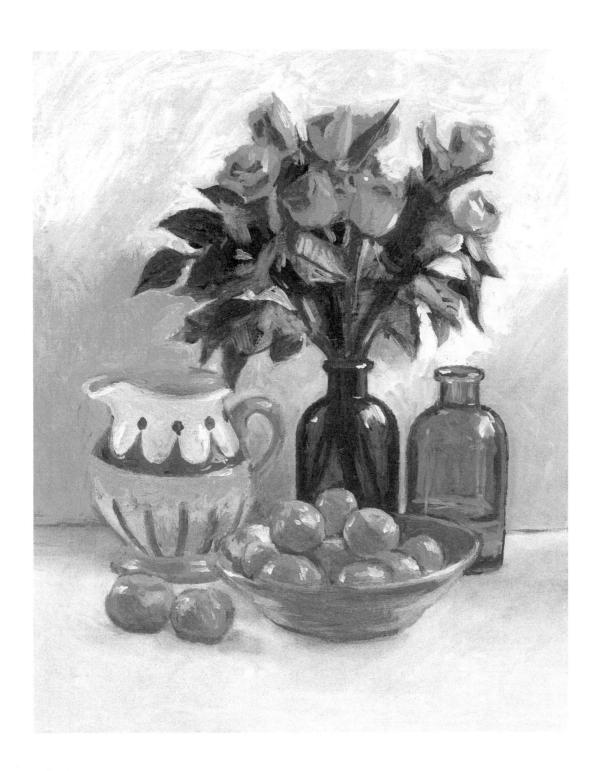

Stage 4

　다음, 나는 색들을 정확하게 만드는 데 집중했다, 특히 같은 색일 경우에. 항아리의 손잡이와 파란색 유리병을 보면, 손잡이의 파랑은 Cerulean Blue가 많으며, 병에는 French Ultramarine이 많다. 보라색 병은 처음 칠했을 때는 빨간빛이 많이 돌아 파란색을 추가하였다. 장미에다가는 더 부드러운 분홍을 칠했고, 밀감들이 서로 다 똑같이 보이지 않게 노랑과 초록으로 톤을 만들었고 흰색과 노랑으로 하이라이트를 그렸다.

Stage 5

나는 물체마다 많은 시간을 투자하였다. 각각의 부분 위에 색과 톤을 조절했고 가끔은 더 작은, 뾰족한 붓으로 아주 작은 얼룩도 그렸다. 그리고 그리면서 내가 원하는 톤과 색을 얻기 위해, 이미 칠해진 색 위에 얇게 덧칠해야 했다. 어떤 부분의 모서리는 더 부드럽게 처리했고, 어떤 부분은 더욱 선명하게 했다. 마지막 과제 중 하나는 하이라이트의 명도 조절이었고, 그늘진 가장자리에는 제일 어두운 톤을 첨가하였다.

CHAPTER 4

Landscape painting
풍경화 그리기

풍경화를 그리기 위한 준비는 정물화를 그릴 때와 다르다. 왜냐하면, 당신은 바깥으로 나가 당신의 관심을 사로잡을 그 무언가를 그려야 하기 때문이다. 대부분의 야외 스케치는 주로 여름철에 행해지지만, 어떤 화가들은 눈 오는 풍경이나 비 오는 풍경을 그리는 것을 좋아한다. 어떠한 날씨든지 이것은 개인의 선택에 따른다.

당신이 태양 아래에서나 폭풍우 속에도 적합한 복장을 마련하면, 다음 질문은 당신의 작업하는 동안 그림을 어디에 올려놓고 할 것인가 하는 점이다. 집에서는 작업할 때 이젤 없이도 가능했겠지만, 이 시점에서 당신은 이젤이 필요하게 된다. 어쨌든 풍경화의 경우 박스 이젤이(p.20) 이상적이며, 캔버스나 판을 고정하는 최소한의 도구로도 그림을 그리는 것이 가능하다. 만약 현장에 차로 이동할 경우, 당신은 자동차의 어떤 부분에 당신의 그림을 지탱하는 판을 기대 놓을 수 있으며, 이동식 의자가 있으면 당신의 무릎 위에 그림판을 올려놓을 수도 있다.

풍경화를 그리러 나가면 무엇을 그릴 것인가를 결정해야 한다. 이것은 많은 선택 사항이 있기 때문에 결정하기 힘들다. 선택의 폭을 좁히기 위한 한 가지 방법은 종이나 엽서에 캔버스나 판과 같은 형태의 구멍을 만들어, 그것을 풍경이 그 안에 좋은 구도로 들어갈 때까지 앞에 들고 움직여 보는 것이다. 땅과 비례하여 어느 정도 하늘을 포함시키는가 고려해야 한다. 다른 방법은 나무나 건물, 다른 사물들이 당신의 그림 어느 부분에 배치하도록 하는가를 결정하는 것이다. 그리고 이것은 그림을 감동적으로 만들어 준다.

Vegetation

초목, 식목

풍경을 그리기가 부담스러우면 먼저 화초를 그려 보는 것이 좋을 것이다. 전체 풍경이 어려울 수 있지만, 한 화초라도 잘 그릴 수 있다면 당신이 얻은 지식과 기술로 큰 규모의 식목 지대로 확대하는 것은 문제가 아니다.

나는 큰 잎과 전체 화초의 형태를 갖춘 식물을 선택하였다. 잎이 줄기에서 어떻게 자라는지를 배우고 나면 당신은 보다 큰 규모의 풍경을 그릴 때 나무들을 어떻게 다룰 것인지를 발견하게 될 것이다.

Stage 1

첫 번째, 잎들을 주의 깊게 관찰하고, 세부적으로 들어 간다. 당신이 드로잉으로부터 시작한다면, 보다 더 정확한 결과를 얻게 될 것이다. 잎들은 자주 각도가 바뀌며 하루 중 다른 시간 때 시들기도 생기 있기도 한다. 만약 당신이 다른 시간대에 그림을 그린다면 이 확실한 차이에 혼란을 느낄 것이다.

Stage 2

물감으로 밑칠된 캔버스나 판을 준비한다.
나는 번트시에나를 사용하였다. 그다음 선으로 드로잉을 시작한다. 지금은 아주 세세하게 그릴 필 요는 없다. 단지 잎과 줄기의 배치를 윤곽만 그리면 된다.

82

Stage 3

　다음엔 주요 색상군을 칠하면 된다. 내 경우엔, 화초는 화실 밖의 잔디밭에 위치해 있고 배경색은 물론 초록이다. 잎들의 주된 색깔보단 더 차갑고 밝은 녹색이긴 하지만, 만약 당신이 색상의 대비가 약해서 그림을 성공적으로 그리기 어렵다고 생각이 들면 좀 더 대비가 강한 배경을 선택하라.

　풀들을 색칠할 때, 잎들은 어두운 톤의 초록색으로 색칠한다. 나는 주로 배경은 약간의 Naples Yellow가 섞인 Permanent Green을 쓰고 잎들은 Permanent Sap Green이다. 이 두 색을 아주 얇게 색칠하여 밑그림이 여전히 보인다.

Stage 4

다음 단계는 잎들을 어둡고 밝은 톤으로 묘사하는 것으로 그들의 형태나 질감을 묘사하는 것이다. 짙은 부분을 위해 Sap Green을 강한 톤으로 사용하며 밝은 부분은 Cadmium Yellow Light를 첨가한다.

이제 잎들의 잎맥과 가장자리를 구분하고 다양한 색조를 보여줄 시간이다.

Stage 5

이제는 형태를 세분하고 전체의 그림이 좀 더 자연스럽게 할 마지막 단계이다. 어떤 곳에서는 잎들의 가장자리가 갈색인 경우 약간의 번트시에나가 적당하고, 어떤 부분에선 잎들이 좀 더 강하게 밝은색을 띨 경우 Titanium White를 섞은 Sap Green을 쓴다. 마지막으로 배경색에 이를 때 윗부분은 Blue Green 으로 아래쪽은 Yellow Green으로 얇게 색칠한다.

85

Showing Growth
진행을 보여주기

두 번째 화초가 잔디밭 위에 위치한다. 배경은 전의 그림에서와 비슷한 방법으로 처리한다. 그러나 이번엔 화분의 존재에 여분의 색상을 추가하였다.

Stage 1

캔버스의 준비를 위해 나는 Terre Verte 녹색을 사용했다. 이것은 차고 어두운 녹색인데, 르네상스 시대에 밑칠로 가장 많이 사용됐다. 다음은 화초의 형태를 줄기와 가지가 어떻게 뻗어 있고 서 있는 지를 그리는 것이다. 그런 다음 잎의 모습을 그리는데 이 경우엔 전의 화초보단 훨씬 작은 형태이다.

Stage 2

이제 주요 색상을 칠하는 일인데, 나는 화분에 작은 나무가 자라는 모습을 염두에 두고, 약간의 Naples Yellow를 섞은 번트시에나를 사용했다. 또한, 줄기와 가지에도 같은 색을 사용했다. 화분의 흙은 나무에서 나온 갈색 잔해로 덮여 있어서, 같은 색에다 좀 어둡고 둔한 느낌이 나게 약간의 Burnt Umber를 추가하였다. 잎들은 좀 날카롭게 하려고 French Ultramarine을 섞은 Permanent Sap Green을 칠했고, 배경색은 전의 그림과 같은 색을 사용하였다.

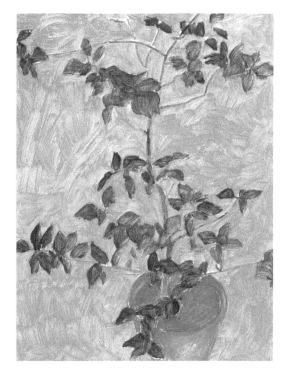

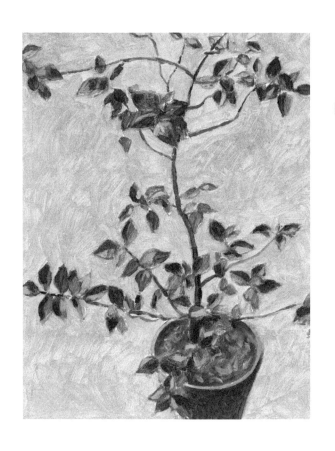

Stage 3

다음 단계는 잎들과 가지를 묘사하는 것이다. 그러기 위해 나는 주요 색상으로 쓴 녹색을 밝고 어둡게 하여 명도 조절을 이용했다. 화분 역시 어두운 그림자와 윗부분의 가장자리를 묘사할 필요가 있어서, 어두운 틀은 청색으로, 밝은 톤은 흰색을 첨가하였다. 이 단계에서 나는 배경이 너무 강렬하게 보인다고 느껴 채도를 낮추기 위해 원래의 녹색에 하얀색을 섞어 얇게 발랐다.

Stage 4

마지막 단계는 형태와 색상을 좀 더 세밀하게 묘사하는 것이다. 먼저 나는 배경에 풀의 효과를 주기 위해서 밝은 녹색, 둔한 녹색, 갈색 느낌의 색조로 묘사하였다. 여기서 내가 처음으로 소개하는 색상은 Permanent Green Light인데, 이것은 매우 강한 녹색이다. 그 후 잎의 모양을 그리는데 어떤 부분은 밝게, 어둡게, 이곳저곳에 cadmium yellow light에 white나 naples yellow를 섞어준다. 짙은 녹색은 Viridian이나 French Ultramarine을 추가해서 쓰는데, 내가 앉아 있는 자리에서 어떻게 보이느냐에 따라 다르게 표현한다. 화분의 경우 밝게 하거나 어둡게 명암 작업이 더 필요하지만 새로운 색상을 쓸 필요는 없다. 풀의 질감이 그림의 아랫부분은 강조하고 윗부분은 풀어준 것을 주목하라. 이 점이 바로 인간의 시각적 체험을 표현한 것이다.

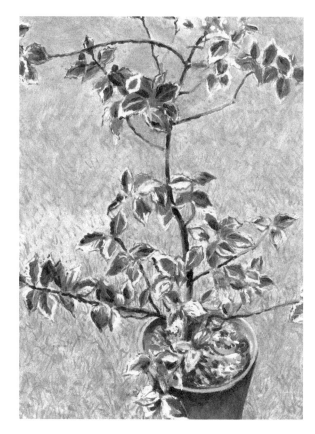

Garden Scene
정원의 모습

당신의 정원 주변이 풍경의 소재로 충분히 활용될 수 있다. 당신은 이것이 부족하다고 생각할 수 있지만 야외 스케치를 나가기 전에 주변의 소재로 그려 보는 것도 좋을 것이다.

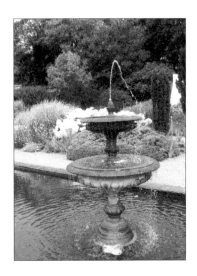

만약 당신만의 정원이 없다면 이웃의 어느 공원도 괜찮다. 나는 집 근처에 있는 정원으로 가기로 결정했다. 그곳에서 작품의 소재로 흥미로운 분수를 선택했다. 나는 특별히 배경을 선택하지는 않았고 분수대 뒤에 보이는 일반적인 화초와 꽃의 모습을 배경으로 삼았다.

Stage 1

늘 하던 대로 준비된 캔버스에 윤곽을 그리는 것이 첫 번째 과제이다. 중요한 것은 분수의 형태를 정확하게 그리는 것이며, 그다음은 뒤에 관목들이 있는 배경을 대략적으로 그린다.

Stage 2

그다음 여러 가지의 녹색들로 주요 색상을 칠한다. Permanent Sap Green, Viridian, Naples Yellow, Cadmium Yellow Light, French Ultramarine을 약간 줄이기 위해 Titanium White를 사용했다.

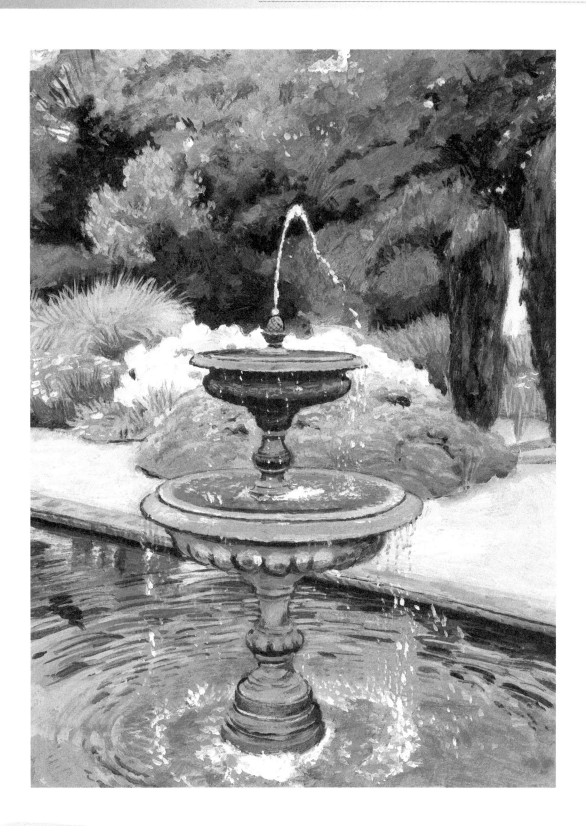

Stage 3

그림을 완성하기 위해, 명암 대비를 주기 위해 Burnt Umber와 번트시에나를 추가하여 이미 사용한 컬러 위에 어두운 톤으로 세심하게 묘사하였다.

Painting a tree
나무 그리기

풍경화를 그리기 위한 다음 단계는 당신이 보다 큰 식목 지역의 장대함에 익숙해지도록 커다란 나무를 그려 보는 것이다. 나는 그림을 그렸던 분수대가 있는 정원을 떠나 옆에 있는 공원으로 들어갔다. 그곳에는 커다란 나무들이 많이 있었다. 나는 나무들의 높이를 가늠하기 위해 잔디 위를 걸어 다니는 사람을 포함한 그 장면을 사진 촬영하였다.

Stage 1

먼저 전처럼 준비된 캔버스 위에 주요 나무의 윤곽과 그 뒤의 주변을 함께 대충 그렸다. 나무 밑으로 뻗쳐 있는 커다란 그림자와 나뭇잎들 사이로 보이는 주요 가지들을 그렸다. 가지가 잎으로 덮여 있다면 그저 보이는 대로만 가지들을 그린다.

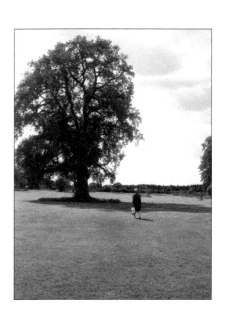

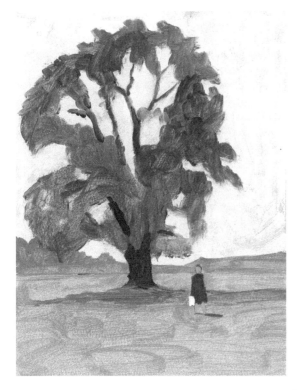

Stage 2

다음엔 당신이 보듯이 약간 구름이 진듯한 밝은 빛의 하늘을 색칠하라. 나는 나무와 대비되는 매우 밝은 하늘을 표현하려고 약간의 French Ultramarine과 Titanium White를 섞었다.

나무는 Permanent Sap Green과 Burnt Umber로 칠했고 나머지 장면은 채도를 낮추기 위해 Naples Yellow나 Titanium White, 혹은 두 가지를 섞은 같은 녹색으로 칠하였다. 좀 밝게 하기 위해 Cadmium Yellow를 약간, 그리곤 전체적으로 녹색을 추가하였다.

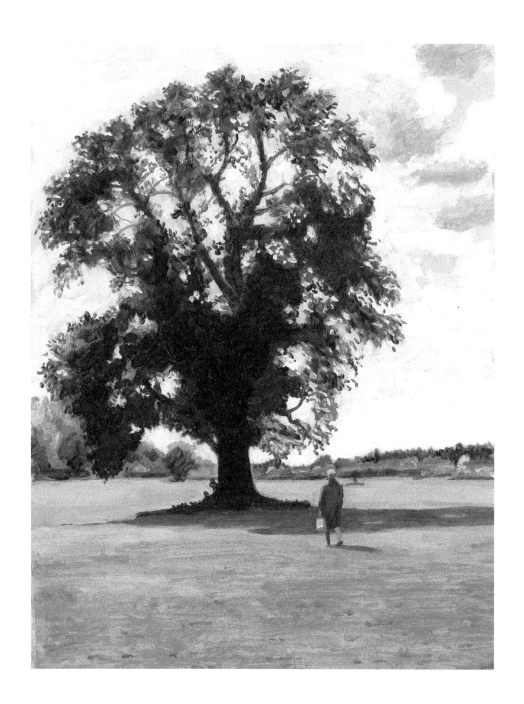

Stage 3

하늘을 마무리하기 위해 구름에 효과를 주는 작업을 하였다.(Burnt Umber와 French Ultramarine을 Titanium White와 섞은) 회색으로 어둡게 하고, 구름을 통하여 보이는 하늘을 Cerulean Blue와 Dioxazine Purple을 흰색으로 섞어 칠했다. 그다음 나무로 주의를 기울여, 여러 가지의 녹색, 청색, 갈색으로 구분하여 칠했다. 색들을 어둡게 하기 위해 녹색에 약간의 Dioxazine Purple을 추가하는 것도 흥미로운 일이다.

배경이 되는 장면은 해가 비치는 곳으로 풀들을 밝게 보이게 하기 위하여 여러 가지 노란색이 필요하다. 그리고 나무의 윗부분도 아랫부분보다는 더 밝게 보인다. 모든 이파리들을 다 자세히 그릴 필요는 없다. 불규칙한 이파리 덩이를 일반적으로 표현하면 되지만, 나무의 바깥쪽 가장자리는 좀 더 신중하게 표현하라.

The Broader Landscape
광범위한 풍경화

이제 우리는 매력적인 풍경화를 그리기 위해 필요한 모든 요소를 갖춘 풍경을 볼 것이다. 나는 좁은 길이 구부러지면서 그림의 중간 지점에서 점점 사라지는 원근법을 이용한 구도를 사용하였다. 이 방법은 그림에 깊이를 나타내주며 보는 사람으로 하여금 풍경 속에서 걷는 느낌을 준다. 길을 따라 서 있는 주목 나무 울타리는 일정한 형태로 잘려 있고, 그 뒤의 나무들은 좀 더 자연스러운 형태로 기분 좋은 대비를 보여준다. 기후는 약간 흐리며, 그래서 밝은 태양 빛은 없고 그림자들은 부드럽다.

Stage 1

내가 늘 하던 대로 번트시에나로 칠해진 캔버스에 그리는 것으로 시작한다. 세부적인 것은 걱정하지 않고 스케치한다. 여기서 중요한 것은 구도이며 의도에 따라 형태를 결정하는 일이다. 나는 전체적인 구도로 잘라진 주목나무 울타리를 중앙에 배치하고, 가운데로 향하는 골목길을 원경으로 처리하였다.

Stage 2

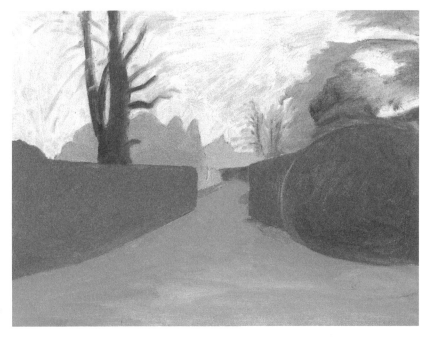

다음 주요 부분에 색을 칠한다. 하늘은 회색으로, 그래서 중간 정도의 밝은 회색을 French Ultramarine, Burnt Umber와 Titanium White를 섞었다. 골목길은 같은 회색으로 약간 짙은 색채로, 나무 울타리는 Permanent Sap Green을 White와 약간의 Naples Yellow를 섞어 칠했다. 뒷부분의 밝은 나무를 칠하기 위해 위에 섞은 같은 색에다 흰색과 노랑을 더 섞었다. 그리고 다른 더 밝은 녹색의 나무와 풀들은 Viridian과 Naples Yellow를 가끔 섞어 사용하고 딴 부분은 번트시에나를 쓰고 나무 몸통이나 주목나무 울타리의 짙은 부분은 Burnt Umber와 번트시에나를 쓰고 나뭇가지에도 조금씩 칠해 주었다.

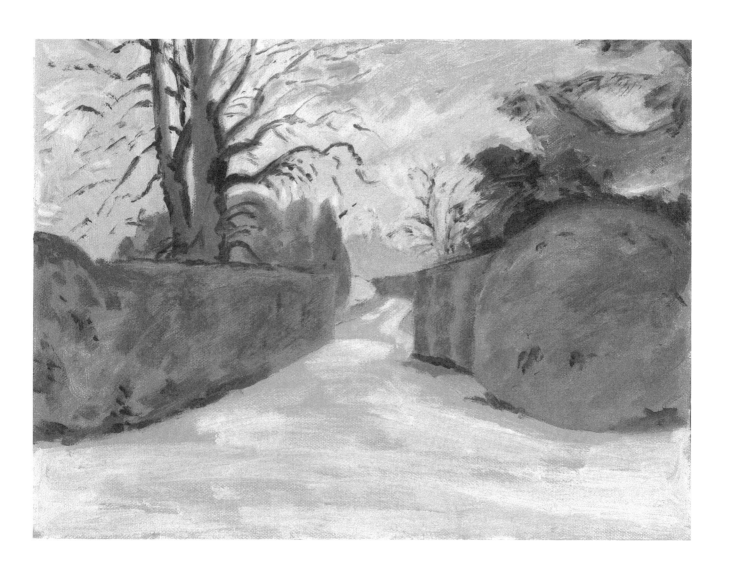

Stage 3

가지들을 포함 그림 중 어두운 부분을 표현하려고 Olive Green을 쓰기 시작했다. 나무 울타리와 나무 몸통의 밝은 부분엔 Olive Green과 갈색 빛이 나는 노랑을 섞어 부드럽게 하고 Sap Green에 Naples Yellow나 Cadmium Yellow Light와 흰색을 섞은 색도 사용하였다. 길의 표면은 전에 사용한 흰색의 밝은 색감으로 부드럽게 바르고 좀 어둡게 해서 이곳저곳 발라 길이 보여주는 질감을 표현하였다. 하늘의 밝거나 어두운 톤들은 구름의 효과를 주어 비를 예측할 수도 있게 하였다. 나무 울타리의 몇몇 어두운 부분들은 울타리 사이에 구멍들을 추측하게 한다. 특히 울타리의 아래쪽 가장자리 부분이 그렇다.

Stage 4

이제는 풍경화를 그리는데 매우 중요한 부분을 언급하려 한다. 왜냐하면 당신은 보는 사람으로 하여금 실제의 풍경을 보는 것 같은 확신이 들게 묘사할 필요가 있기 때문이다.

하늘 표현에 주의를 기울여야 하지만 나무의 실루엣과 대비를 주어야 한다. 나무줄기들은 명암 조절을 통하여 세심한 표현이 필요하다. 나무 울타리는 보다 밀도 있고 풍요로운 톤과 질감을 위해서, 여러 색의 터치와 많은 다른 톤을 필요로 한다.

이 단계에선 자주 그림에서 물러서서 전체적인 느낌을 잘 살펴봐야 한다. 그렇지 않으면 불필요하게 어울리지 않은 세부적인 묘사에 집착하게 된다.

세부 묘사에 몰두하다 보면 전체적인 느낌을 망칠 수 있음을 명심하라.

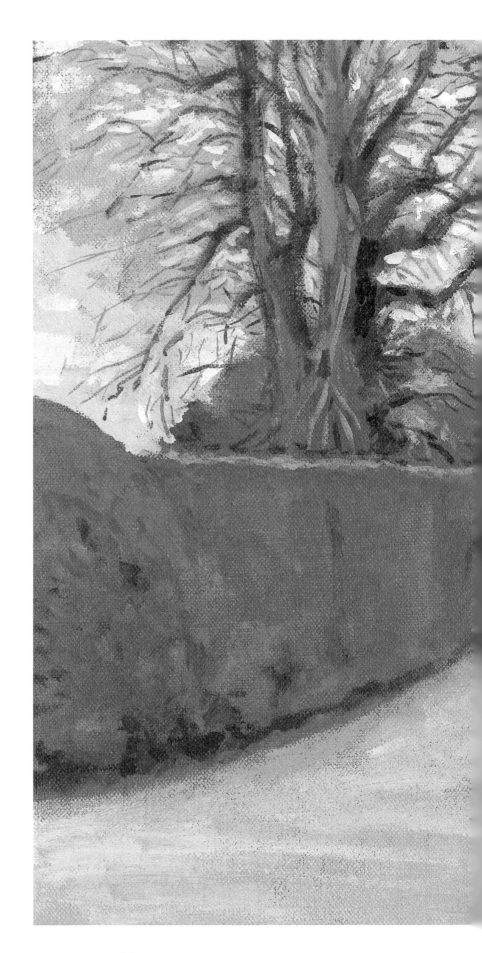

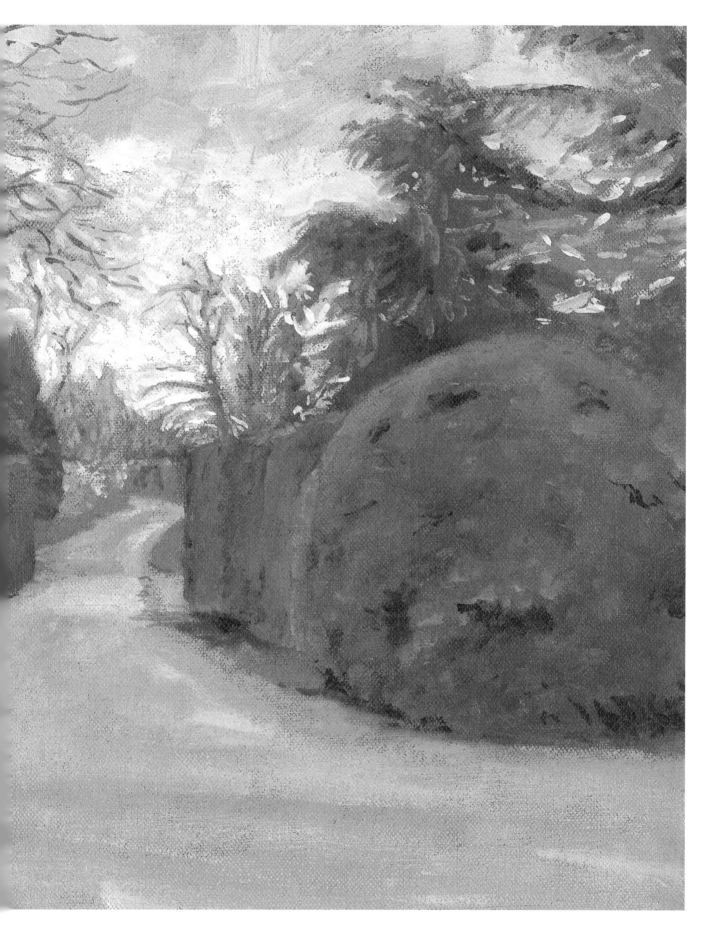

Open Landscape

열린 풍경

이제 우린 이전보다 훨씬 넓은 범위의 풍경을 보고 있다. 길에서처럼 당신의 시선이 집중되는 부분도 없고, 당신의 시야가 탁 트인 인상을 주는 열린 공간이다.

Stage 1

준비된 캔버스에 구도의 주요 부분을 번트시 에나로 그렸다. 가로의 수평적인 형태로 하늘 멀리 나란히 서 있는 나무들, 전체적인 목장 풍경의 중심엔 나무와 숲을 배치하였다.

원근법의 강조를 위해 공간의 낮은 앞부분에 철조망 담을 배치하였다.

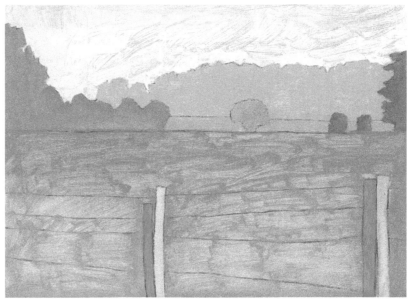

Stage 2

다음 과제는 부분별로 주요 색을 칠하는 것이다. 하늘은 연한 청색이며 나무들은 연한 부드러운 녹색인데, 먼저 눈에 띄는 목초와 나무들은 좀 더 색채가 짙어진다. 그림의 앞쪽에 위치한 철조망 담은 부분적으로 밝고 그늘져 있어서 목초지와 명암 대비가 눈에 띈다. 내가 사용한 컬러는 Cerulean Blue, TItanium White, Permanent Sap Green, Permanent Green Light와 약간의 Naples Yellow이다.

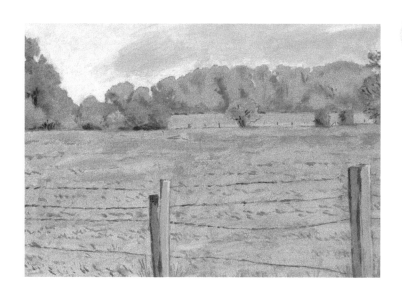

Stage 3

전체 구성 요소들이 멀리 갈수록 희미하게 보이게끔 나무들과 목초지의 톤과 질감을 조절할 필요가 있다. 그늘과 배경의 선명도는 색과 톤을 죽여야 하지만 앞부분의 전경은 좀 더 강하고 풍부하고 따뜻한 색들을 사용한다.

붓 터치의 질감 처리는 뒷부분과의 대비를 주는데 적합하다.

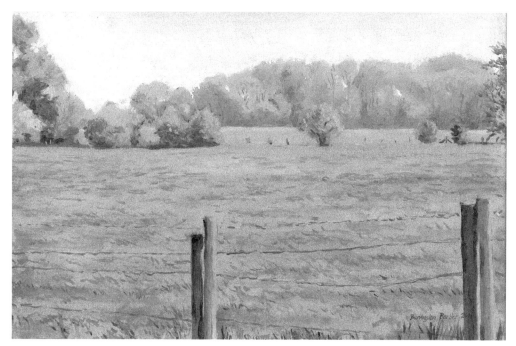

Stage 4

그림의 마지막 단계는 당신이 보여주려고 하는 공간의 느낌을 보는 이들에게 전달하는 것이다. 하늘은 아지랑이와 엷은 안개의 효과를 주고, 멀리 떨어져 있는 나무들은 비슷한 색깔과 톤으로 표현했다. 그렇게 해서 배경에 있는 어떤 것도 선명하게 다가오지 않고 모두 부드럽고 흐릿해 보여야 한다. 그리고 그 앞의 나무들은 좀 더 강한 색깔과 대비로 표현했으나 그래도 보는 이들에겐 100m의 거리가 있으므로 너무 과하게 표현하진 않았다.

목초지의 풀과 깊이를 보면, 붓 자국이 펜스에 가까울수록 좀 더 강하고 다양해지는데, 이는 전체 작품에서 강조된 부분이다. 그리고 철조망 담을 표현하기 위해 밝고 어두운 붓 터치를 사용했다.

Hillside Landscape
언덕의 풍경화

이것은 알프스 근처 북이탈리아의 매력적인 언덕의 풍경화이다. 언덕의 큰 곡선으로 광활한 나무숲과 하늘이 구분된다.

Stage 1

먼저, 전경의 주요 형태를 단순하고 대범하게 윤곽을 그렸다. 이전의 것과는 달리 이 장면엔 좀 더 많은 요소가 있지만, 처음부터 자세하게 할 필요는 없다.

Stage 2

두 번째 단계는 초벌을 칠하는 것인데, 하늘이 짙은 초목 지역의 경사진 풍경보다 훨씬 밝게 보이는 것에 주의해야 한다. 풍경의 가까운 부분은 먼 곳보다 더 따뜻한 색을 띤다. 내가 쓴 색들은 Cerulean Blue, Titanium White, Permanent Sap Green, Burnt Sienna, Naples Yellow와 Permanent Green Light이다.

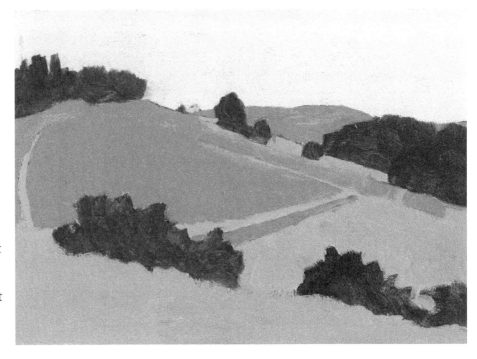

Stage 3

다음엔 구름을 그리고 목초 지역을 다양한 색으로 붓 터치를 내고 질감을 살리기 위해 세밀하게 표현했다. 나무와 숲에 어떻게 빛이 드는지, 앞부분의 붓 자국이 멀리 떨어진 전경에 비해 얼마나 강렬한지 보라. 이 부분들이 모두 효과적으로 잘 이루어졌다고 생각되면 네 번째 단계로 가서 색과 톤들을 마지막으로 정리한다.

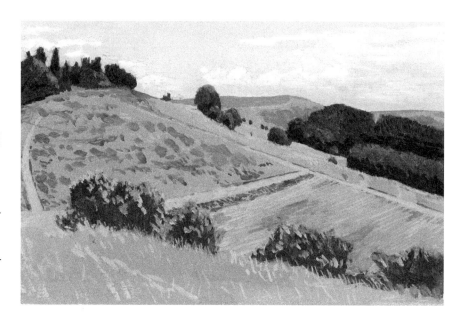

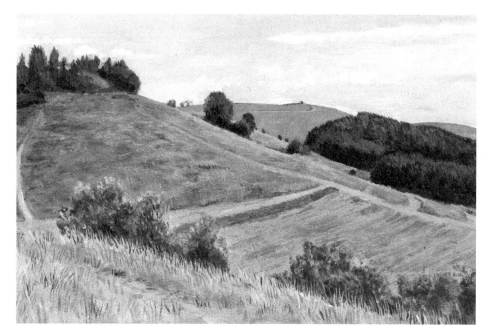

Stage 4

마지막 단계는 하늘, 나무, 숲, 그리고 목초지의 질감을 표현하기 위해 터치를 만드는 것이다. 붓이나 손가락으로 표면을 세심하게 문지르면서 천천히 자국들을 만들어나가면 풍경에 적합한 효과를 얻을 것이다. 그리는데 너무 완벽한 터치를 만들려고 집착하지 말고, 문지르거나 광택제를 바르거나 이미 그린 곳을 닦아내어서 당신이 원하는 질감을 표현할 수도 있다.

그림을 다 끝낸 후에 나는 그린 것보다 앞부분이 더 밝아 보여야 한다고 생각되어서 그 부분을 번트시에나와 Naples Yellow의 톤으로 조금 닦아내었고, 내 엄지로 조금 문질렀다. 그래서 이젠 좋게 보인다.

Mountain Landscape
산 풍경

산의 풍경과 언덕이나 저지대 풍경을 그리는 것의 차이점은 멀리서 봤을 때 산들은 다른 배경보다 훨씬 푸르게 보인다는 점이다. 이것은 시점 차이기도 하고 대기의 온도 차나 산 주위에 모이는 안개나 구름 때문이기도 하다.

Stage 1

전처럼 준비된 캔버스 위에 붓으로 칠하는데, 이번엔 차가운 느낌의 색이 도는 그림이기 때문에 Viridian과 Permanent Sap Green, Titanium White를 섞은 녹회색을 사용하였고 윤곽은 Burnt Umber로 그렸다.

Stage 2

구름이 덮인 하늘의 어둠을 표현하기 위해 French Ultramarine, Burnt Umber, Titanium White의 청회색을 칠했고, 대부분의 산의 형태를 Viridian, French Ultramarine과 White로 하늘보다 조금 더 어두운 톤으로 칠했다.

그리고 언덕엔 약간의 노란빛과 초록빛이 도는 회색을 발랐는데 Sap Green, French Ultramarine, Naples Yellow를 섞었고, 산과 똑같은 톤으로 썼다.

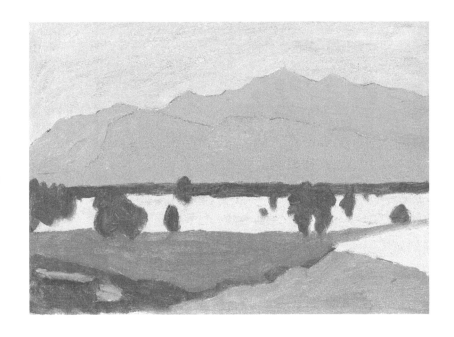

그리고 앞의 땅 부분은 Sap Green, Yellow Light와 White가 섞인 Sap Green, 번트시에나와 Sap Green, 번트시에나와 Naples Yellow가 섞인 색으로 칠했고, 나무들은 모두 Sap Green으로 칠했다.

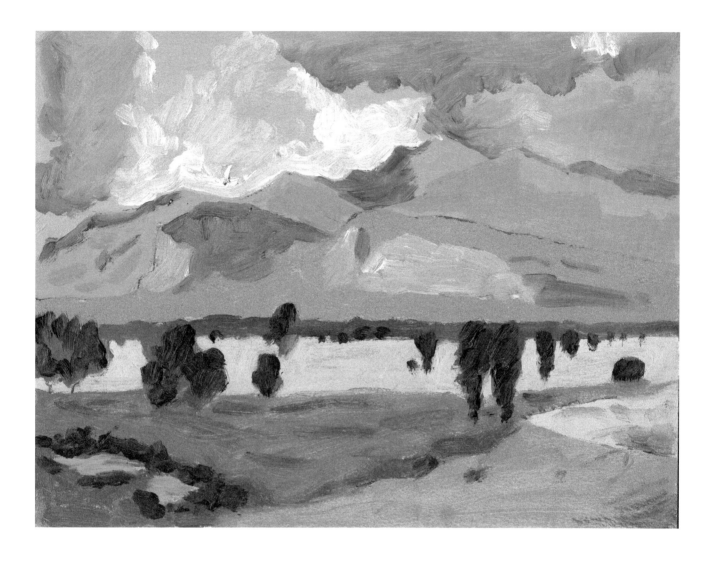

Stage 3

다음 단계로 나는 이미 사용한 색들을 다 혼합했지만 좀 더 푸른 톤으로 갈색 톤으로, 창백하게 보이게끔 혼합하였다. 구름도 더 세밀하게 표현해야 하고 산들의 여러 봉우리의 각기 그들만의 육중함을 효과 있게 표현해야 했다. 앞의 전경으론 나무들은 원근법을 위해 차별화해야 했고, 질감 처리를 위해 전경들을 좀 더 세밀하게 묘사했다.

Stage 4

마지막 단계로, 구름의 모습을 부드럽게 하고 산들의 바위 부분을 세밀하게 묘사한다. 그리고 전경 부분을 더 가깝고 정교하게 처리하고 중간 나무와 목초 지역은 우리가 보기에 땅이 뒤로 뻗어 나가는 것처럼 보이도록 조심스럽고 정확한 묘사로 표현하였다.

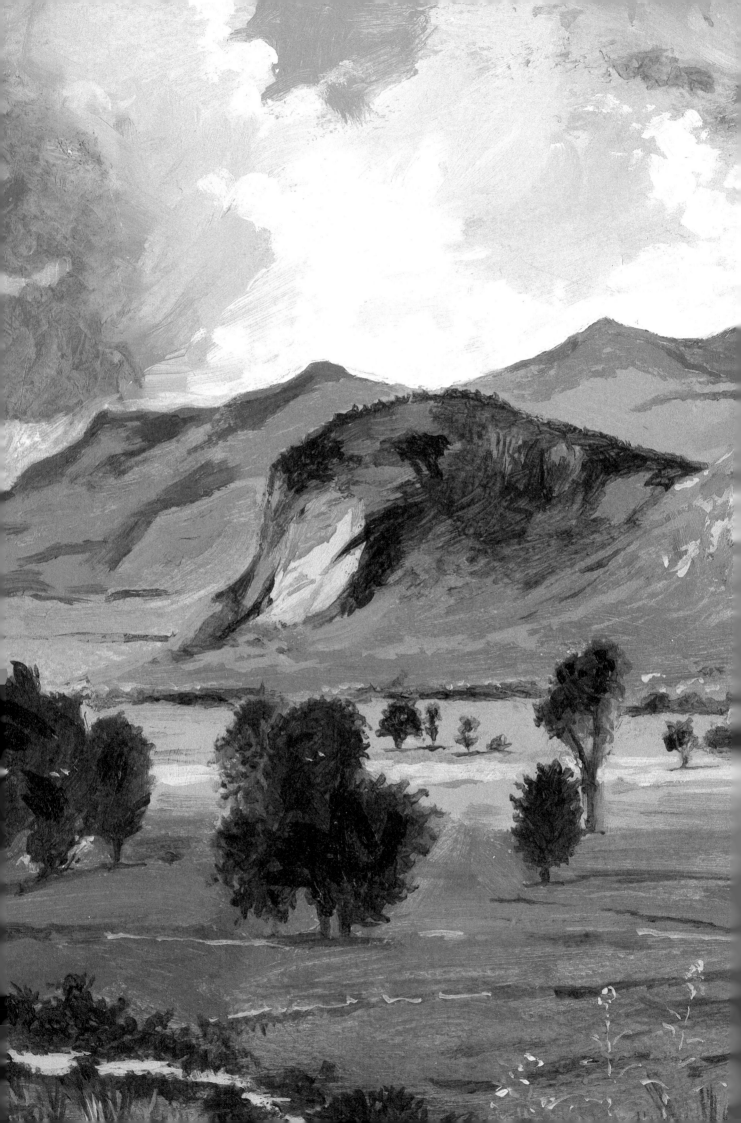

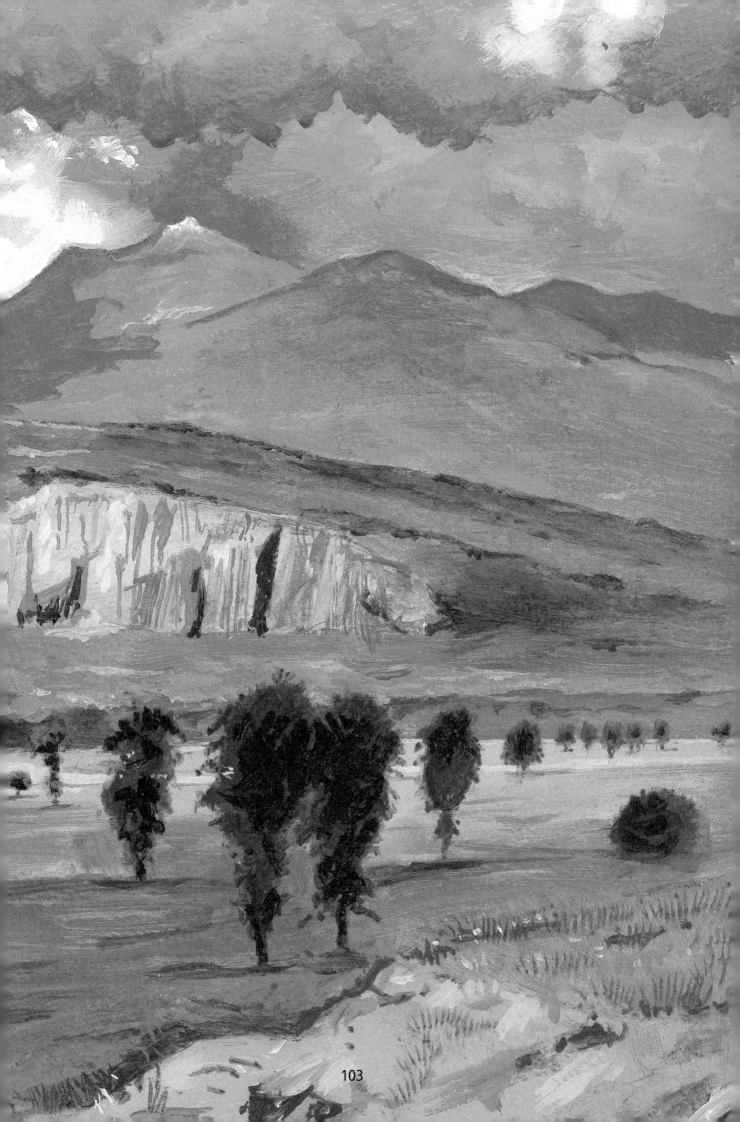

Skies : Practice
하늘 : 연습

어느 풍경화에서건, 하늘은 단지 배경일지라도 큰 부분의 역할을 한다. 많은 풍경 화가들은 구름을 작업할 때, 무미건조한 풍경을 그릴 때보다 더 많은 재미와 감정적 만족감을 느낀다.

Storm Clouds
폭풍우 구름

　하늘을 가장 드러나게 표현하는 방법은 폭풍우 그림을 그리는 것으로 그 아래 풍경을 어두운 하늘에 대비해 좀 더 극적으로 보이게 한다.

Heavy Cumulus Clouds
짙은 적운

크게 뭉쳐 있는 적운은 당신의 그림 윗부분에 걸쳐 움직이는 것처럼 보이는 매력적인 효과를 준다.

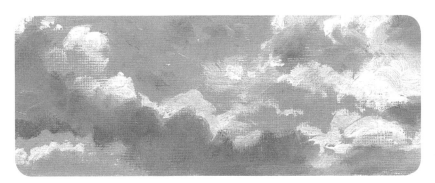

Cirrocumulus Clouds
권적운

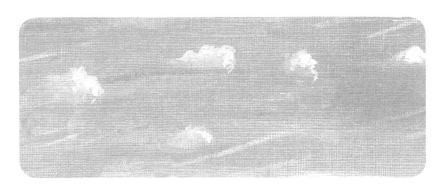

　여름 하늘의 작은 권적운의 푸른 터치는 그림에 밝음과 평화스러움을 가져다주는 좋은 방법이다.

Small Altocumulus Clouds
작은 고적운

햇빛이 좋고 따뜻한 날, 멀리 아지랑이와 고적운은 하루의 즐거움을 느끼는데 도움을 준다.

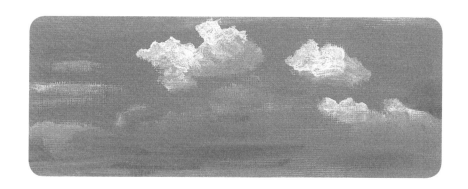

Cirrus Clouds
권운

맑은 날에, 전 하늘에 걸쳐
권운이 펼쳐져 있는 모습은
평화로운 여름의 느낌을 준다.

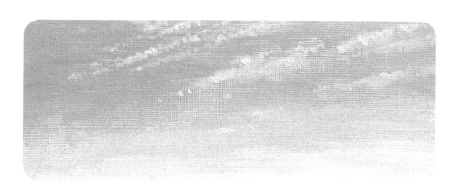

Evening Sky
저녁 하늘

해가 지려 할 때 구름이 따뜻한 빛으로 표현되면 그 장면은 매우 평화스럽게 보인다.

A Seascape
바다 풍경

넓게 펼쳐져 있는 물을 그리는 것은 매우 흥미로운 일이며, 그중에 바다는 아름다운 주제이다. 바다를 그릴 때 주요 요소로는 물과 수평선, 그리고 하늘이다. 그래서 어느 곳에다 수평선을 놓을 것인지, 해안가와 다른 풍경을 얼마나 포함시킬 것인가가 관건이다. 보기에서는 아래서부터 2/3 지점에 수평선을 놓았고 해변을 따라 물이 들어오는 모습과 멀리 만 아래로 땅이 펼쳐져 있는 모습을 그린다.

Stage 1

준비된 캔버스에 수평선과 뻗어 있는 해안선 전경으로 넓게 펼쳐진 조약돌 해변, 그리고 수평선과 아래 오른쪽으로 중간 정도 크기의 바다를 그린다.

Stage 2

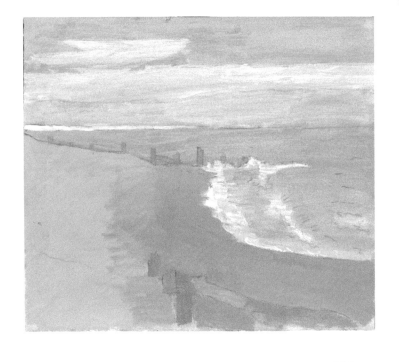

먼저 Cerulean Blue와 Titanium White로 하늘을 칠하고 하늘의 펼쳐져 있는 구름은 흰색으로 칠한다. 멀리 보이는 해안선도 흰색으로 칠하고 바다의 주요 부분은 Cerulean Blue, Viridian에 Naples Yellow를 약간 추가하였다. 파도와 거품은 흰색으로, 조약돌로 이루어진 해변은 Naples Yellow와 번트시에나를 섞은 색으로, 파도가 만나는 지역은 번트시에나를 더 많이 썼다. Viridian을 섞은 번트시에나는 목재 방파제의 초벌로 좋은 색이다.

Stage 3

다음으로 하늘, 바다, 해변의 다른 다양한 모습을 여러 가지 색으로 구분하는 것이다. 하늘은 밝고 푸른 여름 하늘에 펼쳐져 있는 고적운의 효과를 표현해줄 필요가 있고, 먼 수평선은 하늘과 바다보다 더 견고한 느낌을 주고자 한다.

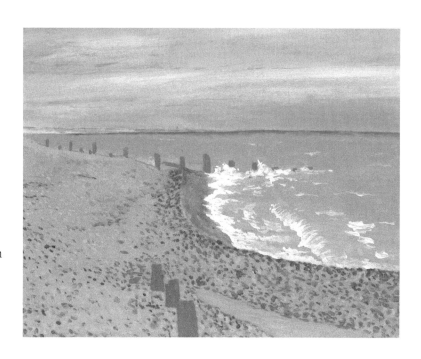

바다는 수평선에 가까울수록 French Ultramarine을 써서 강하게, 그러나 어색하지 않게 표현하였고, 파도와 거품은 해변에 이르러 부서지는 물결을 보여주려 자세히 그렸으며, 해변을 덮은 작은 조약돌 자국, 전경의 커다란 부분과 저 뒤에 작고 희미하고 먼 자국들을 갈색과 회색으로 처리하였다. 방파제 나무 부목은 어둡게 처리했고 물결이 닿아 있는 해변 주위에 조약돌 무더기도 세심하게 표현하였다. 조약돌 위로 들어와 있는 물은 좀 더 녹색으로 그릴 필요가 있다.

Stage 4

하늘은 여름의 느낌을 주기 위해 French Ultramarine을 썼고, 흰색을 섞은 Dioxazine Purple로 멀리 안개의 느낌을 주는 구름 밑의 부분을 칠했다. 멀리 떨어진 해안선을 따라 희미하게 톡톡 친 듯한 터치는 건물이나 다른 물체의 느낌을 주기 위해서이다. 그런 후 바다의 경우 작은 붓 자국으로 어두운 부분과 멀리 있는 하얀 물결을 표현했고, 전경에서 부서지는 파도는 좀 더 세밀하게 그렸다. 해변은 조약돌들을

잘 표현하기 위해 작은 터치들이 필요하고 방파제 부목은 특별히 가까운 것일수록 섬세한 묘사가 필요했다. 제일 오래 걸리는 일은 해변을 그리는 것인데, 당신이 보는 실제의 해변처럼 보일 때까지 계속 자국을 만드는 것이다. 점점 멀어지는 것을 표현하기 위해 먼 지역은 색조를 좀 번지게 할 수도 있다.

Landscape with buildings
건물이 있는 풍경화

도시 풍경화는 시골 풍경화와는 매우 다른 작업이다. 두 가지를 함께 시도하려면 건물이 있는 풍경을
그려 보는 것이 좋은 방법이다. 여기서 나는 시골의 한 오래된 교회 앞에 있다. 이것과 건물이 없는 풍경을
그리는 방법의 차이는 크지 않다.

Stage 1

　구도를 스케치하는 데 있어서 대개의 풍경화가 가로로 그리는데 이번에는 세로의 형태를 사용했다.
한쪽으로 교회의 모습을 잘라내고 다른 한쪽엔 나무를 그렸다. 교회 건물을 묘사하는데 매달리지 않고
대강의 모습을 스케치하였다.

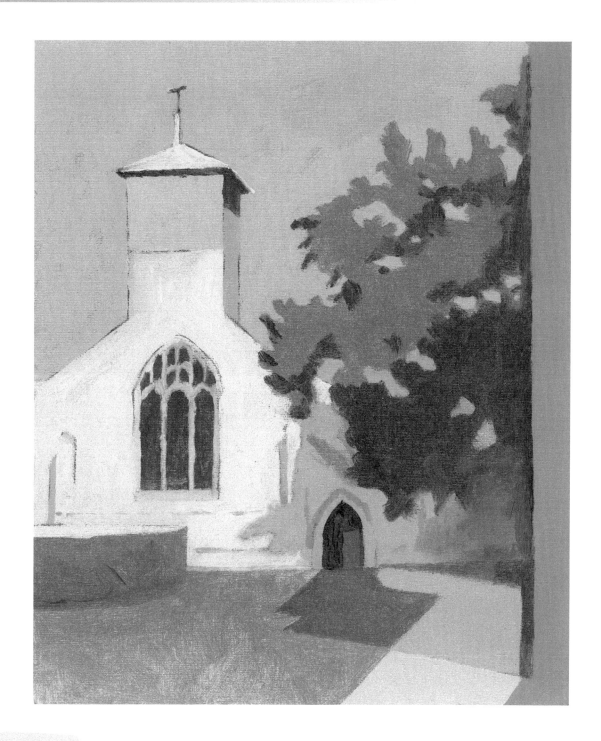

Stage 2

초벌 작업이 어렵지 않은 이유는 교회는 매우 밝은 톤이고, 나무는 아주 어두워서 대비가 강하고 잔디와 관목은 색감이 좋다. 오른쪽 끝으로는 교회에 속한 관사의 모퉁이가 보인다. 여름이기 때문에 하늘은 Cerulean Blue와 Titanium White로 밝은 청색을 썼고, 그에 반해 교회는 Naples Yellow와 흰색, 좀 차가운 느낌이 나게 French Ultramarine을 약간 추가하여 칠했다. 잔디밭은 Permanent Sap Green에 흰색, Naples Yellow 또는 Viridian을 섞어 다양하게 칠했고, 짙은 그림자 부분은 French Ultramarine을 추가했다.

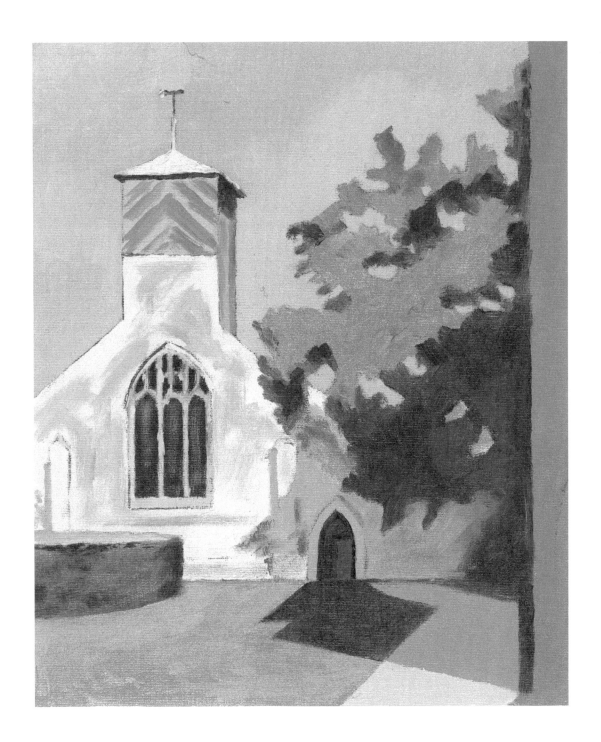

Stage 3

 다음 단계는 조금 어려운 것으로 이 시점에서 화가는 항상 그림 전체의 톤 조절에 신경 써야 하는데, 세부 묘사에만 신경을 쓰기 때문이다. 완성 단계 전에 전체적인 톤의 조정을 해야 하고 그 후에 부분 묘사로 색깔과 톤을 추가하는 과정이다. 마무리 단계에서 교회, 나무, 잔디, 관목을 묘사한다. 교회에 드리운 그림자도 완성되어야 하고 나무 밑의 그림자의 깊이도 표현되어야 한다.

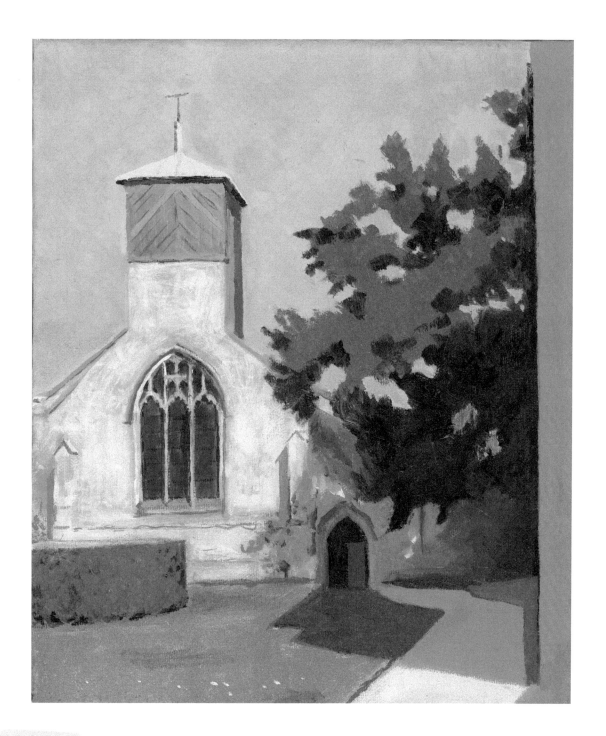

Stage 4

　이제 작업을 진행하면서 그림이 성공적이냐 아니냐를 결정할 마지막 부분에 이르렀다. 가까운 땅의 몇몇 부분의 세심한 주의가 필요해 잔디밭에 있는 약간의 데이지 꽃들이 전경에 드러나 보이게 하였다. 관목은 색깔과 질감의 적절한 조합을 생각해 보고, 교회의 그림자는 보다 미묘하게 처리할 필요가 있다. 교회 꼭대기의 나무판자와 창가의 돌 장식을 제대로 그리려면 시간이 많이 걸리고 나무들은 부분적으로 톤의 변화를 필요로 한다. 이 모든 것이 실제로 그림을 그리는 것에만 국한되지 않고, 많이 생각할 시간이 필요로 한다. 그래도 당신이 이 과정을 열정적으로 실행하면 완성된 작품은 훨씬 훌륭할 것이다.

111

Urban Landscape
도시의 풍경

도시의 풍경을 그리는 것은 실제로 이젤을 놓고 그림을 그릴 공간을 길에서 찾기가 제한돼 있기 때문에 쉽지 않다. 행인들은 대부분의 경우 호의적이지만, 당신은 작품 제작에 방해를 받지 않은 장소를 찾아야 한다.

다음 문제는 얼마 정도의 군중 장면을 포함시키느냐이다. 투시도법이 적용된 이 구도는 짜임새가 있어서 좋다. 런던 거리의 건물에 비쳐지는 그림자 효과가 효과적이다. 그래서 난 이 장면을 그리기로 선택했다.

나는 이 런던 거리의 조명이 흥미롭다.

Stage 1

먼저 이 그림에 원근법을 정확하게 사용하기 위하여 세심한 드로잉이 필요하다. 옆에 있는 원근법 도표에서 보듯이 소실점은 실제로 그림엔 나타나지 않으므로 어느 정도의 상상력을 필요로 한다.

당신의 시점이 완벽하게 표현되지 않더라도 공간의 느낌이 잘 표현되면 문제가 되지 않는다.

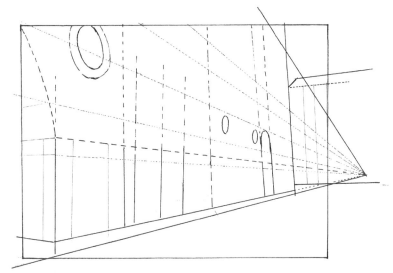

112

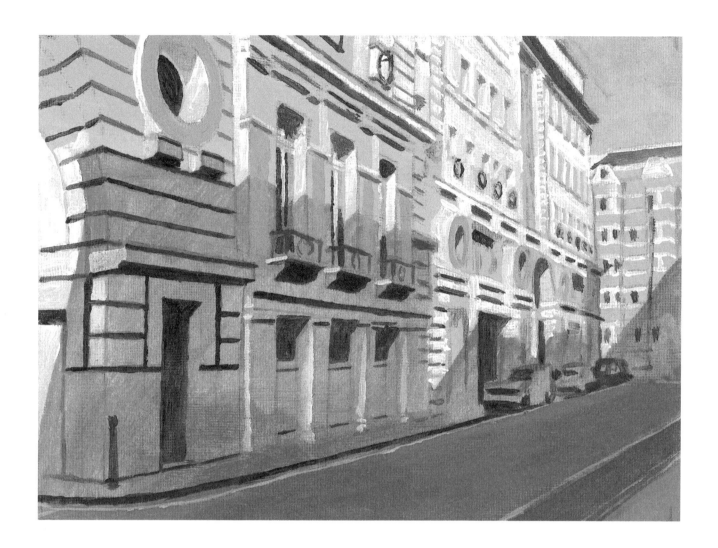

Stage 2

이 그림에선 건물들의 윗부분은 강한 태양 빛에 놓여 있고 아랫부분은 도로 반대쪽에 있는 건물들에 의해 그림자가 드리워져 있다. 이것은 아래 절반 정도의 건물은 다른 것에 비해 훨씬 짙은 색조와 색깔을 띠는 것을 의미하므로 색칠을 할 때 톤의 변화와 함께 어두운 그림자의 경계를 구분해야 한다. 아래 절반의 모습은 다른 것보다 훨씬 어둡지만 처음부터 너무 무겁게 칠하지 마라. 왜냐하면 이 어두운 그림자 안에서도 톤의 변화가 필요하기 때문이다.

Stage 3

모든 주요 색상이 정해지면 이제는 세분화된 형태의 파악과 다양하고 미묘한 색의 변화가 필요할 때다.

건물의 가까운 부분은 좀 더 강한 색을 띠고 딱딱한 표면의 느낌을 주어야 한다. 점차적으로 어두운 부분을 쌓아가고 밝은 부분과 아주 어두운 부분의 대조를 만들어라. 시야에서 건물이 멀어질수록 세부 묘사는 적어진다.

CHAPTER 5

PORTRAITS AND FIGURES
초상화와 인체

사람을 그리는 것은 지금까지의 그림 과정보다 어려운 일이다. 모델은
정해진 시간까지만 포즈를 취할 수 있으니까, 사진을 통해 포즈를 담는
것도 좋은 생각이다. 특히 인체의 움직임을 표현하고 싶다면…….

인체 구성은 한 사람의 초상화보다 복잡하기 때문에, 초상화를 먼저
접하는 것이 좋다. 사람의 몸은 우리 모두에게 친근한 대상이기 때문에,
보는 사람으로 하여금 감동을 주려면 잘 그리는 게 중요하다.
한 인물을 다루다 보면 인체 다루는 실력을 키울 수 있다.

그래서 나는 이 부분에서는 초상화와 인체 페인팅을 합쳤다. 차근차근히
인물이라는 주제를 살펴볼 것이다. 초상화나 인체 작품은 사람과 연관이
있는 작업이니까 아마도 대부분의 아티스트에게 가장 흥미로울 것이다.

PORTRAITS
초상화

대부분의 작가 지망생들은 초상화를 굉장히 그리고 싶어한다. 가장 흔한 경우는 얼굴을 그리는 거지만, 더욱 깊게 들어가다 보면 얼굴뿐만 아니라 고려해야 할 부분이 많다. 초상화는 머리, 머리와 상반신, 아니면 전신이 될 수가 있다. 이 모두 다 인체를 다루는 데는 세심한 관찰이 요구된다.

Choosing a View - 시점 선택하기

시작할 때 가장 좋은 방법은 오랫동안 포즈를 취할 수 있는 누군가의 얼굴을 가까이서 그리는 것이다. 대부분의 경우 초상화를 실내에서 그린다면, 이목구비가 선명하게 보이도록 충분한 조명이 필요하다. 여러 차례 그려도 바뀌지 않을 조명 위치를 정하라. 대부분의 초상화는 두세 번의 과정을 통하여 완성되니까, 주변 사람을 선택하는 것이 좋다. 그리고 첫 번째로 결정해야 하는 것은 모델의 앉은 자세이다. 모델의 얼굴을 정면, 측면 아니면 옆면을 그려 보도록 하자.

Three-Quarter Vew
3/4면

3/4면 얼굴은 두 눈과 코의 모양이 잘 보이기 때문에 가장 선호하는 시점이다. 만약 모델을 정면에서 그리면 코가 그리기 힘들고 옆면에서는 눈이 한 개만 보인다.

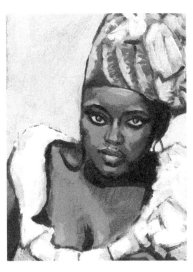

Head And Shoulders
머리와 어깨

다음 예는 정면이지만 어깨와 손의 작은 부분이 추가되어 있다. 우리는 사람 얼굴과 가까이 맞이할 수 있는 기회가 드물기 때문에 어떻게 묘사하느냐에 따라서 다른 느낌을 준다. 이것은 머리와 몸의 관계를 더 정확하게 보여주며 모델이 앉아 있는 자세도 기울어져 있다. 대부분의 현대의 초상화는 머리와 어깨를 포함하고 있다. 또 모델이 어떤 옷을 입는지를 보여주기도 한다.

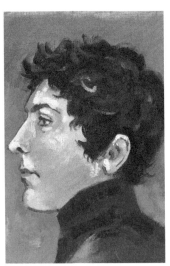

Profile
옆면

옛말에 의하면, 고대 그리스 시대 때 어느 화가가 애인의 옆모습 그림자를 그린 것이 첫 초상화이다. 이게 사실이든 아니든, 르네상스 시대의 초기 초상화는 대부분 옆면이다.

이유는 다른 사람들이 제일 쉽게 알아볼 수 있었기 때문이다. 하지만 모델 당사자는 자신의 옆면을 볼 수 있는 기회가 그 당시에는 없었기 때문에 자신을 알아보지 못했다.

Half Figure
반신상

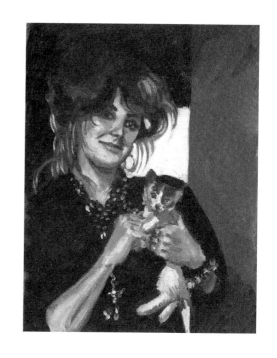

다음 초상화는 반신상이다. 모델과 함께 그려진 애완견이나 물체는 색다른 느낌을 준다. 여기서는 숙녀는 문가에 기대어 새끼 고양이를 들고 있고, 그녀 뒤에서는 밝은 햇빛이 보인다. 이것은 극적인 효과를 의도하였지만 성공적인 그림을 그리고 싶다면 전체적인 톤을 잘 살펴봐야 한다.

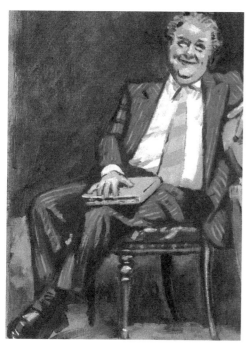

Full Figure
전신상

전신 초상화는 모델이 보여주고 싶은 자기의 이미지를 보여줄 수 있는 기회이다. 예를 들면, 이 그림에서 남자는 귀중한 책을 무릎에 얹고 오래된 나무 의자에 기대며 앉아 있다. 그의 태평스러운 듯한 앉은 자세와 달리 옷차림은 매우 정중하다. 정장, 흰 셔츠와 줄무늬 넥타이는 그가 중요한 사람일 것이라는 느낌을 준다. 그림 속 남자는 자기 가치를 알고 스스로 만족하는 듯 보인다.

Standing Figure
입상

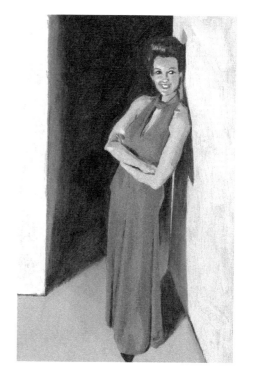

서 있는 전신 모델의 초상화는 예전에 가장 정중한 포즈였었다. 주로 전경에는 의미 있는 물건들이 있었고 인체를 조금 보이게 배치한 장면도 있었다.

이 그림은 그것들보다는 여유 있게 표현하였다. 젊은 여성이 우아한 롱드레스를 입고, 머리치장하고, 깔끔한 배경 앞에 서 있어서 우아한 느낌을 준다. 그림의 주인공은 주위에 물건들이나 배경이 없이도 중요해 보이고 자신 있어 보인다. 색의 단순함이 이러한 파워를 주기도 한다.

A YOUNG MAN

젊은 남자

초상화를 그릴 때, 가장 손쉬운 방법은 머리를 측정하는 것이다. 특히나 초보자에게 좋은 연습이다.
이 순서가 지루하고 재미없다고 느낄 수 있겠지만, 인물을 닮게 그리는 데 많은 도움이 된다는 걸 알게 될
것이다.

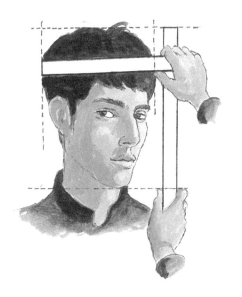

Stage 1

적당한 크기의 자나 직선자로 당신의 시점에서 모델 머리의 폭과
길이를 측정하라. 치수들을 준비된 캔버스나 판에 표시를 한 다음,
머리끝과 턱과 비교하여 눈의 위치, 코끝과 입의 중심선을 표시할
수 있다.

또 당신의 시점에서 머리의 한가운데가 어딘지 알아내는 것도 도
움이 된다. 옆의 보기는 비례를 측정하는 방법이며 이와 같은 방법
으로 머리 모양을 정확하게 그릴 수 있을 것이다.

어떤 작가들은 눈부터 표시하고, 그 다음에는 코와 입을 그리면서
머리와 얼굴의 모양을 찾는다. 초상화를 그려 보지 않았다면 이러한
방법이 쉽지 않을 수 있다.

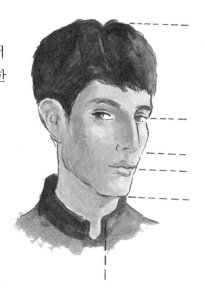

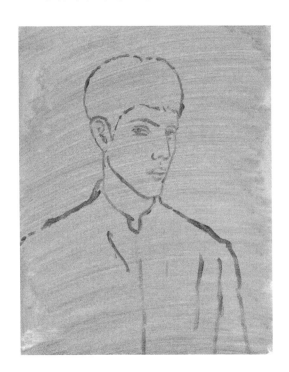

Stage 2

이제는 캔버스 위에다가 작고 뾰족한 붓으로 머리와
이목구비의 아웃라인을 그라운드 색보다 조금 어두운
색으로 그리면 된다. 이 단계에서는 주요 형태와 위치만
표시하면 되니까 디테일에 너무 신경 쓰지 않아도 된다.

120

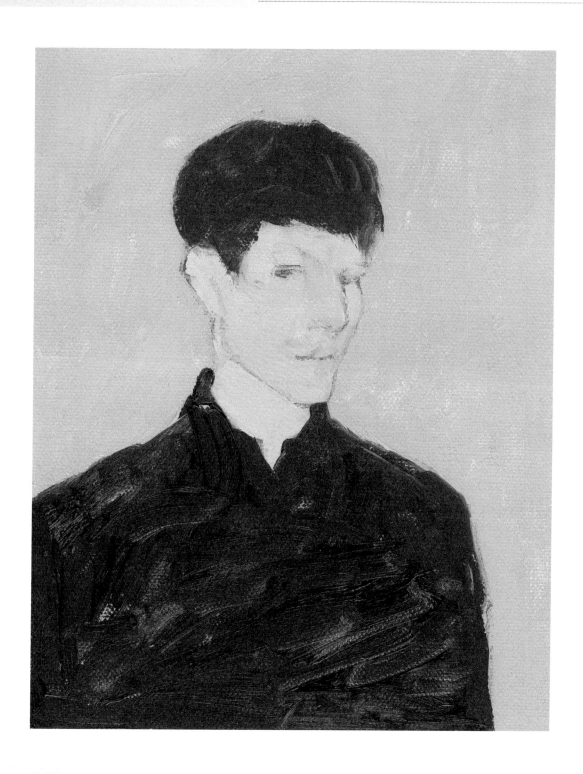

Stage 3

이제는 초벌을 칠하면 된다. 중간 톤도 칠하면 좋다. 그것이 어렵다고 생각되면 어두운 톤부터 칠하라. 왜냐하면, 오일의 경우엔 어두운색 위에 밝은색을 칠하는 것이 밝은색 위에 어두운색을 칠하기보다 쉽다. 색의 따뜻함이나 시원함을 잘 표현하고 색들의 대조도 신경 써야 할 것이다. 보다시피 나의 그림에서는 배경색이 피부색보다 한 톤 어둡고, 머리카락과 옷보다는 훨씬 밝다. 재킷은 따뜻하고 살짝 보랏빛이 도는 색이고 머리는 거의 완전한 Burnt Umber이다.

Stage 4

　다음 단계는 묘사 단계로 이목구비와 색들을 선명하게 하는 것이다. 얼굴 자체의 톤들의 변화를 보여 주는 것이 가장 중요한 일이다. 배경의 강도나 머리카락과 재킷은 그다음에 다루면 된다. 이 단계에서는 주의 깊게 살펴보고 모든게 정확한 위치에 있는지를 확인해야 한다. 그래야만 인물을 닮게 그릴 수 있을 것이다. 눈꺼풀이나 코와 입 주위에 톤과 색의 변화처럼 작은 부분들에 많은 시간과 노력을 투자하는 게 좋은 결과를 가져다준다.

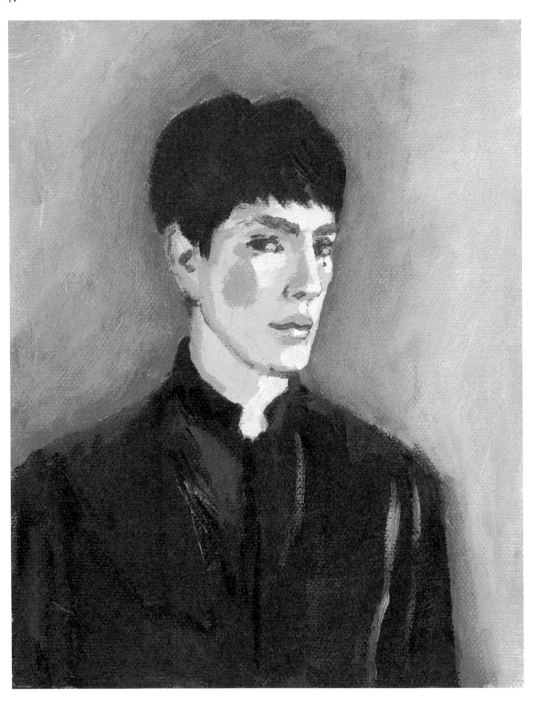

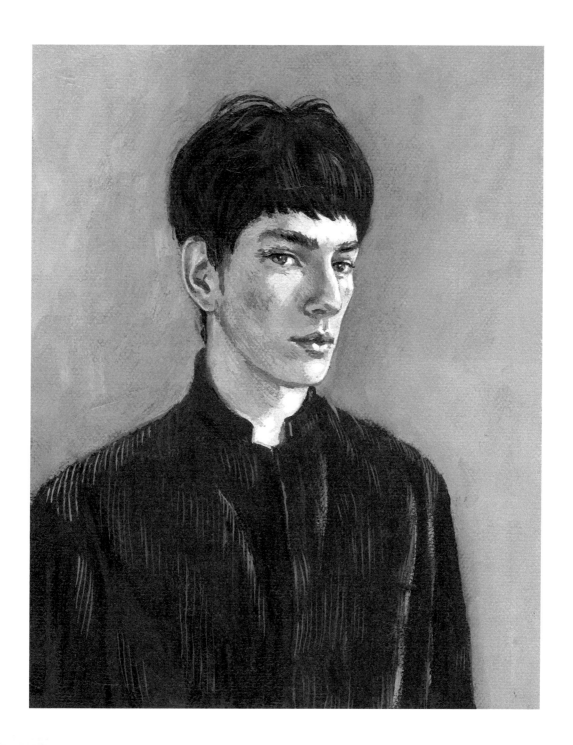

Stage 5

이 단계가 제일 오래 걸리고 중요한 부분이다. 이 단계에서 그림이 모델을 닮도록 세심하게 만져줘야 하고 당신이 만드는 터치마다 인상을 크게 변화시킬 것이다. 그러니까 당신이 만족할 때까지 견디고 또 주위 사람에게 의견을 물어보는 게 좋다. 당신 눈에 안 보이는 것을 다른 사람이 발견할 수 있다. 그 사람이 자기의 의견이나 제안을 주어도 좌절하지 마라. 아마도 완벽하지 않은 부분들이 있을 것이다. 결과적으로 그림의 완성도는 당신이 결정하는 것이니까, 그 시점에 다가가면 그만하라. 틀린 것이 없으면 맞는 것이다!

A YOUNG WOMAN

젊은 여성

이 그림은 내 친구의 아내인 러시아 여성이다. 그가 초상화를 원해서 나는 그녀를 만났고, 어디서 그릴지를 의논했다. 그러고 나서 그녀의 이목구비를 더 잘 파악하기 위해 몇 차례의 드로잉을 그렸다. 그 후에 정식으로 초상화를 시작했다.

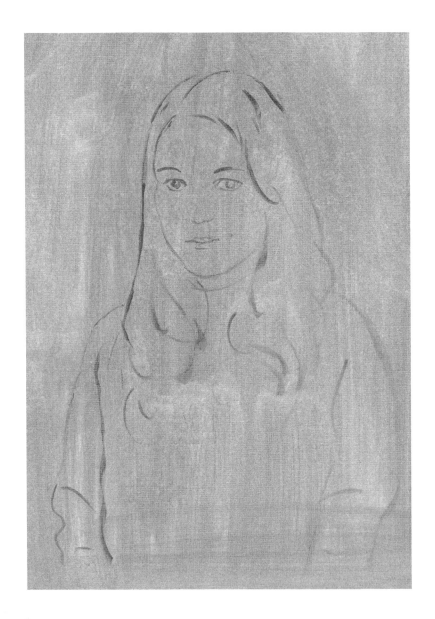

Stage 1

모델이 편할 수 있도록 음악을 튼 후, 나는 준비된 캔버스 위에 붓으로 아웃라인을 그렸고, 그다음 그녀의 이목구비를 그린 후, 그녀의 긴 머리가 어떻게 떨어지는지를 표시했다.

124

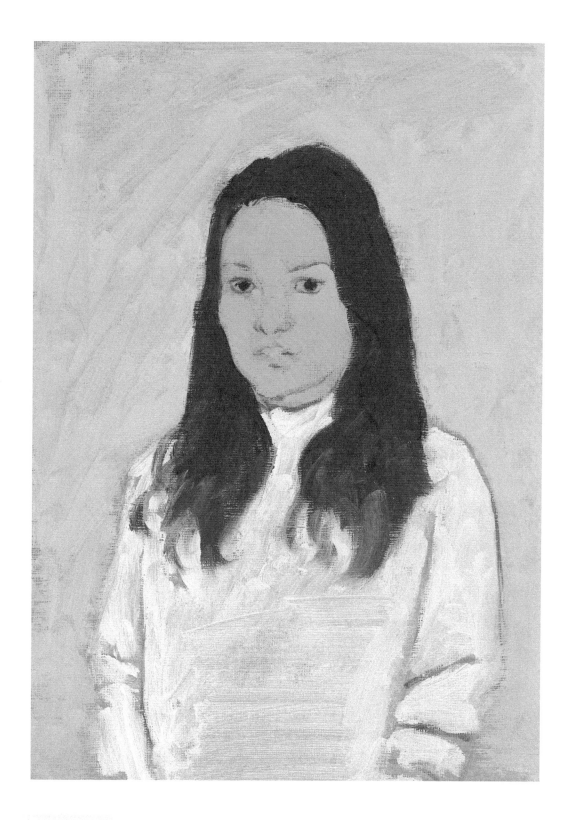

Stage 2

이제 옅은 색으로 스웨터를, 어두운색으로 머리를 칠했다. 배경과 얼굴 색조는 비슷하지만 배경에 비해 훨씬 따뜻한 색이다.

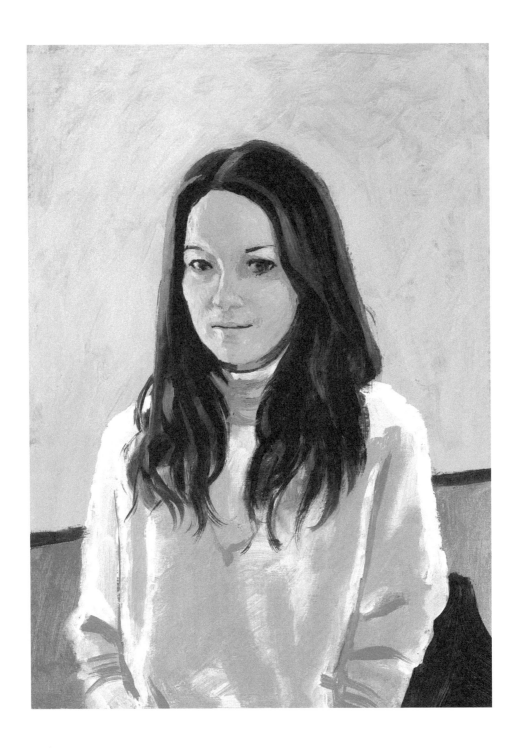

Stage 3

다음은 옷에 있는 주름, 머리카락 등 그녀의 특징을 묘사한다. 이 단계에선 색의 풍부한 톤을 만들어가는 것이 가장 중요하며 그다음 눈, 코, 입 등의 세부 형태를 탐구하는 것이다.

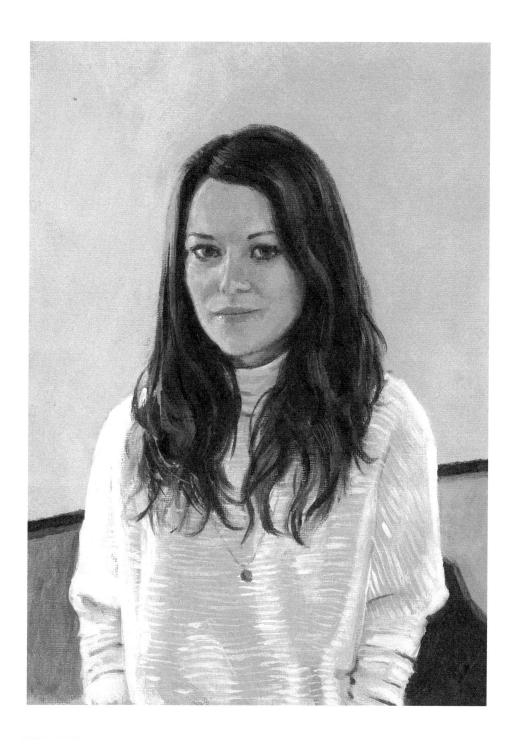

Stage 4

 이제 어느 정도 초상화가 그려지면, 더는 수정이 필요하지 않을 때까지 각각의 세부 묘사를 해야
한다. 색을 조심스럽게 혼합하여 색조나 컬러를 올바로 쓰는 것은 시간을 투자하는 만큼 가치가 있다.
내 친구 마음에 안 들면 그녀가 초상화를 원하지 않을 수도 있기에, 먼저 얼굴 부분을 작업한다. 그다
음 머리를 그린다. 마지막으로 옷과 배경은 상대적으로 쉽게 작업 되는데, 그래도 전체 그림이 형태,
컬러, 톤이 종합적으로 이루어져야 한다.

Older Man

노인

다음 보기는 서재에서 화가를 향해 미소 지으며 책상에 앉아 있는 한 노인이다. 그는 안경을 끼고 있는데, 안경은 눈의 크기를 다르게 하고, 빛을 쉽게 받아들여 굴절시키기 때문에 초상화를 그릴 때 힘든 요소이다. 그래도 이 모델의 자세로 보아 안경이 얼굴 모습을 크게 좌우하지 않고 반쯤 그림자가 있어 오히려 초상화에 상쾌한 느낌을 준다.

Stage 1

항상 먼저 할 일은 캔버스에 모든 것이 잘 배치되도록 주요 형태를 그리는 것이다. 모델로 하여금 시선을 어디로 둘지 정확한 지점을 정하는 것이, 앞으로 여러 번 자세를 취할 때 똑같은 포즈를 취하는 데 도움이 된다.

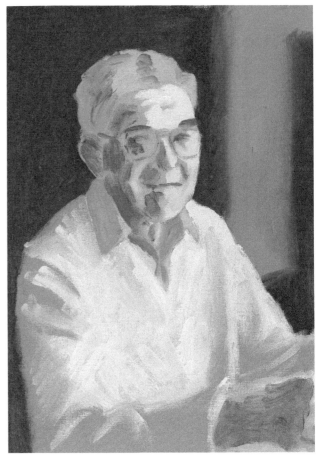

Stage 2

옷에 청색과 노랑의 강한 대비가 있고 머리카락 색은 얼굴의 색보다 밝기 때문에 초벌을 칠하는 것이 매우 흥미롭다. 또한, 배경은 매우 어둡고 얼굴에 드리워진 빛은 상당히 밝다.

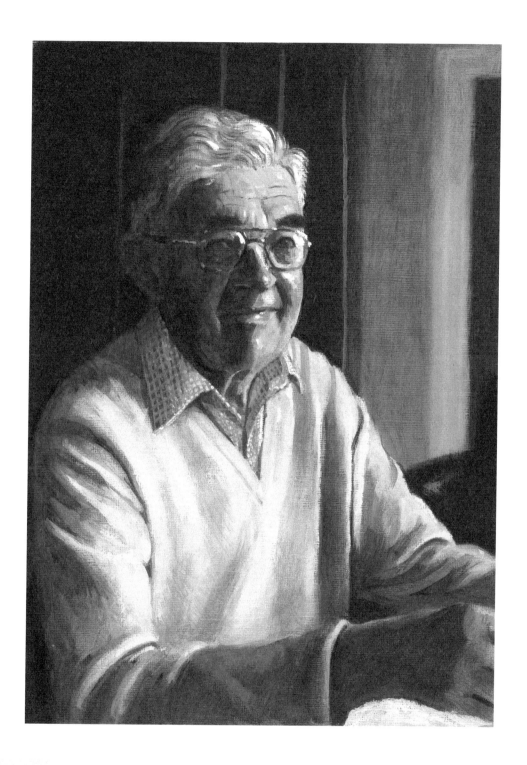

Stage 3

　이제 해야 할 일은 모델의 활기찬 모습을 보여주기 위해 그림에 필요한 정확한 색조와 다양한 색상을 주는 것이다. 당신은 종종 충분한 세부 묘사와 톤으로 그림에 3-D의 느낌을 주기도 하는데, 그림에 충분한 생기를 불어넣지 못하면, 그 초상화는 그다지 흥미롭지 못하게 된다. 그래서 눈이나 주변의 모습, 머리의 구부러진 결이나 얼굴색의 톤 변화 등을 세심히 관찰하고 표현하는 것이 그림에 생명력을 불어넣는 일이다.

Profile of a Woman

여자의 옆얼굴

이것은 젊음을 지난 한 여자의, 머리에 부분 조명을 받고 있는 강한 느낌의 옆얼굴 초상이다.
이 초상화는 강한 성격을 갖고 있는 사람의 것이라, 그녀는 자신을 드러내기 위해 연출할 필요가 없다.
부분 조명은 많은 모델에겐 적합하지 않은 극적인 초상화를 만들어주는데, 그녀에게는 적합하다.
이 그림의 유일한 장식은 그녀 옷의 하얀 칼라이다.

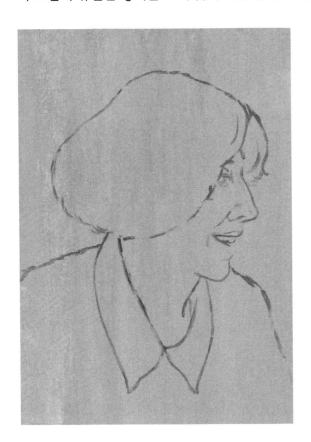

Stage 1

우선 준비된 캔버스 위에 윤곽을 그리는 것이 첫 번째 단계이다. 다른 추가 사항이 없기 때문에 여자의 모습을 가장 정확하게 그리는 것이 필수적이다.

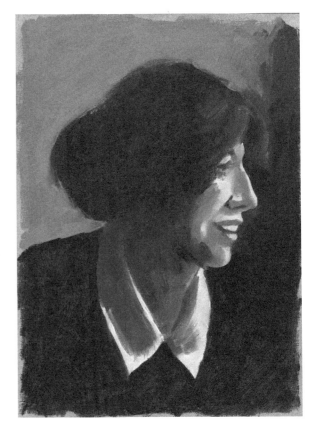

Stage 2

다음 초벌의 색들을 칠하는 것인데, 이 경우 그리 복잡하지 않은 게, 주로 어둡다가 밝은 녹색 계통의 배경과 매우 어두운 의상과 진한 머리카락 색이다. 이 그림엔 여자의 모습 말곤 다른 요소가 없기 때문에 그녀의 모습이 잘 드러나게 해야 한다. 얼굴의 대부분은 어둠 속에 있지만 그녀의 눈, 코, 입, 턱은 날카롭게 빛에 드러나고 있다. 차분하지만 풍요로운 색상이다.

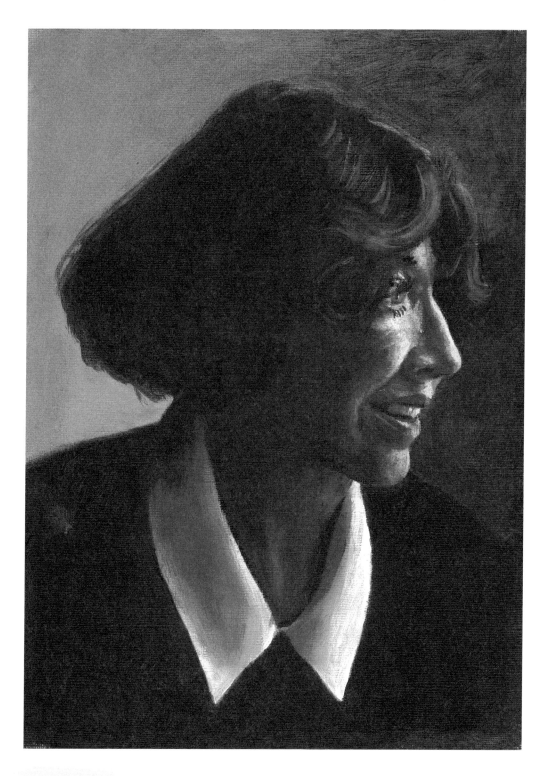

Stage 3

마지막 단계로 머리의 질감이나 얼굴의 세부 묘사가 보는 이로 하여금 이 여인의 느낌을
말해주는 것이므로, 다른 것은 차분하게 가라앉아야 한다. 그래서 나는 강렬하고 극적인
초상화를 완성하기 위해 이런 세부 묘사에 많은 시간을 들였다.

Different Portrait Techniques

다양한 초상화 기법

성공적인 초상화를 만들기 위해 모두 세밀하게 작업하는 것이 필요하진 않다. 어떤 때에는 넓은 붓으로 그리거나 그래픽적인 방법을 사용하는 것도 좋은 초상화가 될 수 있다.

Sangeeta

이것은 한 젊은 여가수의 초상화인데, 모든 붓 자국이 남겨져 있어서 그림에서 힘이 느껴진다. 색들을 섞으려고 시도도 안 했는데, 그래도 잘 어울려 보인다.

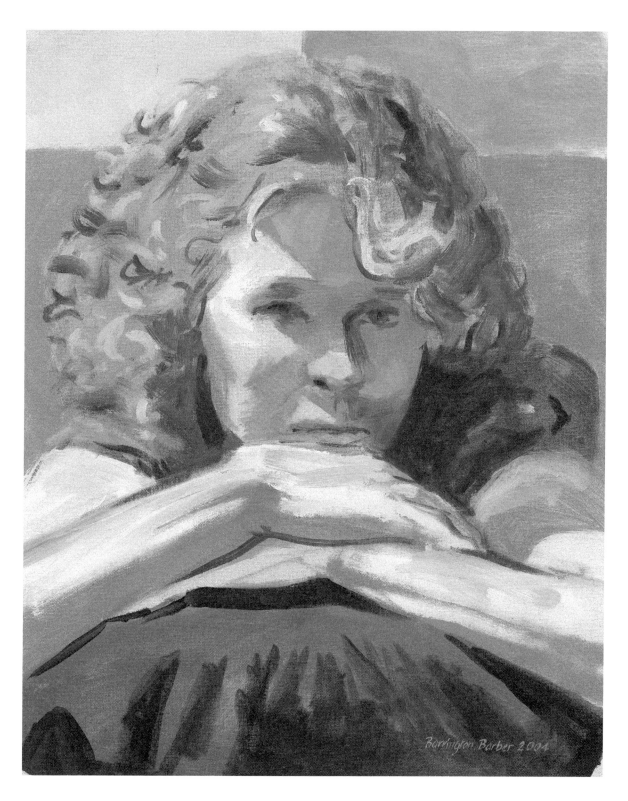

Pensive Woman
생각에 잠긴 여인

손 위에 얼굴을 올려 놓고 생각에 잠긴 이 여인의 초상화는 매우 묽게 한 물감으로 빨리 그려진 것인데, 그래서 색의 혼합이나 세밀한 묘사를 하지 않았다. 시간이 많지 않았기 때문이기도 했지만 기법이 효과적이었다. 그림에 투자한 시간의 많고 적음이 좋은 작품 제작과는 무관하다.

133

Self-Portrait

자화상

자신의 초상화를 그리는 이점은 당신이 필요한 시간에 그릴 수 있다는 점이다. 가능하면 가까운 곳에 놓을 수 있는 큰 거울을 사용하라. 왜냐하면, 거울에서의 거리가 멀수록 실제의 모습은 더 멀어 보이기 때문이다.

좋은 조명은 필수이며, 측면의 모습을 그리고 싶으면 화장대 거울과 같은 두 개의 각도와 긴 거울이 필요하다.

Stage 1

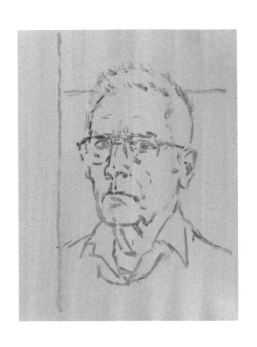

번트시에나로 밑칠한 캔버스 위에 내 모습을 그리기 시작한다. 시선의 각도를 정하고 전체 두상과 형태를 그린다. 배경도 그리지만 상세하게 할 필요는 없다. 중요 포인트는 얼굴이다. 그림에서 보듯이 나는 캔버스에 가장자리를 남겨놓았고 천장과 내 뒤의 벽을 그려 넣었다. 만족할 때까지 그림을 고쳐나가면 마음에 들게 된다.

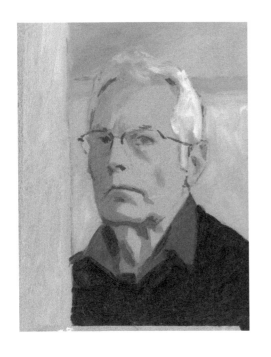

Stage 2

가능한 한 단순하고 정확하게 주요 부분의 색을 칠하라. 나는 배경을 녹색빛이 도는 회색으로 칠했고 캔버스의 가장자리를 따뜻한 톤으로 칠했다. 그리고 주요 피부색을 번트시에나, Naples Yellow, Titanium White에서 얻은 따뜻한 갈색 빛이 도는 분홍색으로 칠했다. 얼굴의 그림자는 단순하게 같은 색으로 흰색을 조금 덜 넣어서 칠했고 머리카락에 조금 톤을 넣었다.

다음 단계로 가기 위해 눈가, 콧구멍, 입 부분은 턱밑과 머리선 근처의 그림자 부분들을 어둡게 하였다. 이 단계에선 그림이 조금 나의 모습과 닮아가지만, 아직 기초 작업이다.

134

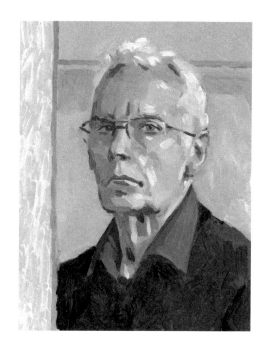

Stage 3

다음으로 나는 거울 속을 통하여 보이는 얼굴과 모델의 포즈가 유사하고 분명하게 보일 때까지 피부 표면의 미묘한 부분을 다양한 색으로 표현하였다. 어두운 부분과 밝게 비친 부분의 대조를 드러내느라 하이라이트를 미루었다. 이 단계를 마치면 닮은 모습을 보게 되는데, 여전히 인상주의적으로 보이지만 분명한 형태를 갖추긴 했다.

Stage 4

마지막 단계에 나는 정말 집중해야 한다. 그림이 마르고 나면 거친 붓 자국이 서로 뒤섞여 실제 인간의 피부처럼 보이게 되도록 천천히 세심하게 다양한 색들을 추가한다. 아울러 배경 부분을 작업하는 것도 잊지 마라. 그렇지 않으면 색과 톤의 조화가 안 어울릴 수도 있기 때문이다.

모든 것이 실제처럼 보이기 시작했으므로, 이젠 어떤 부분은 강조하고 어떤 부분은 톤을 좀 줄여줘야 한다. 늘 그렇듯이 캔버스에서 물러나서 그림을 먼 곳에서 바라보면 어떤 색을 사용할 것인지 확인할 수 있다. 어떤 때에는 톤과 색깔의 조화를 가지려 캔버스에 작은 물감칠만이 필요하기도 하다. 작업에 필요한 것이 보이지 않을 때까지 계속해라.

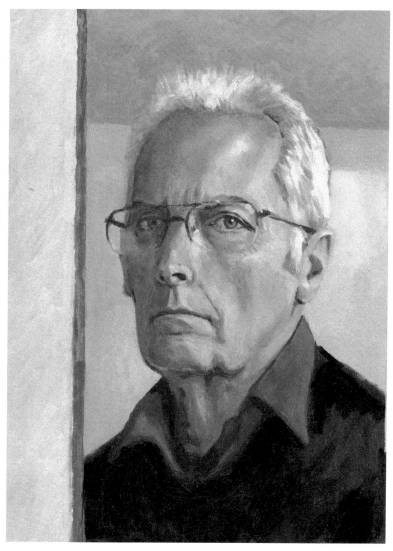

Self-Portrait Techniques

자화상 기법

여기 보이는 자화상은 영국 화가의 작품인데, 조금은 다른 방법으로 그려진 것이다. 이들을 통해 당신은 자연주의적인 접근을 잃지 않고 화가들이 그들만의 독창적인 기법으로 작품을 다양하게 할 수 있다는 것을 알게 될 것이다.

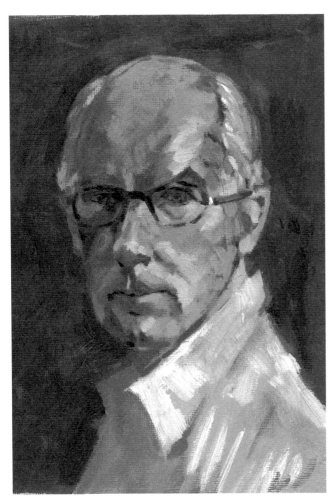

John Wynne-Morgan

Wynne-Morgan이 그린 자화상은 물감을 큰 붓 자국으로 터치를 강하게 하여 선명한 붓 터치를 남긴다. 이것은 매우 힘있게 그리는 방법이지만 적합한 곳에 터치를 내야만 잘 어울린다.

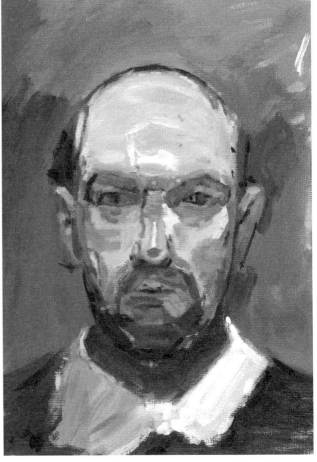

Euan Uglow

Uglow는 캔버스에 계산적으로 터치를 남기는 것으로 이름이 나 있다. 이러려면 오랜 시간이 걸리긴 하지만 매우 정확하다. 그는 이 계산된 터치들을 감추지 않았고 그림을 세심하게 완성해 주었다.

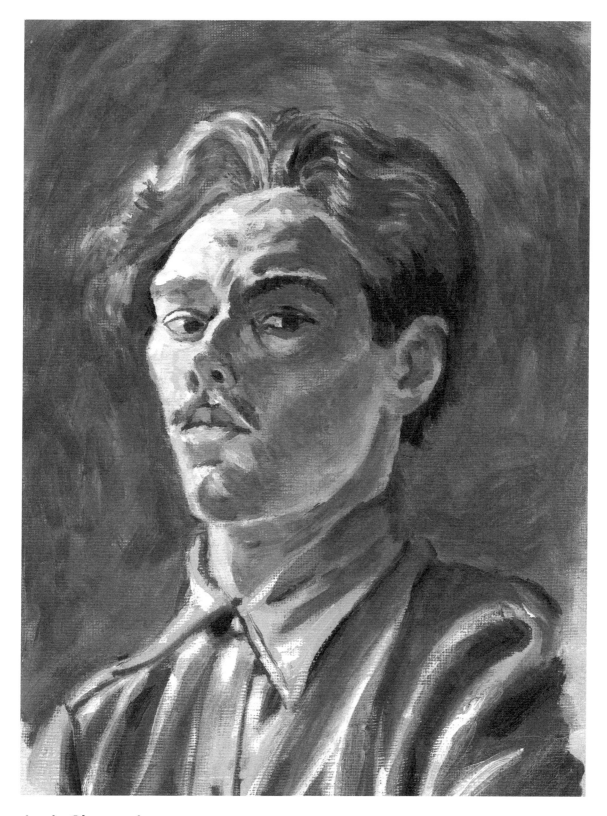

Jack Simcock

이 화가는 크고 소용돌이치는 붓 움직임으로 세밀한 부분을 매우 두껍게 덧칠하여 그렸다. 기술적으로 힘이 넘치는 극적인 자화상을 이루었다.

137

Figure Painting and Composition

인물화 구도

인간의 몸을 그릴 때 중요한 것은 움직임이며, 1인 이상일 경우 구도를 잘 잡는 것이 중요하다. 인간의 몸은 실제 가장 그리기 어려운 대상이다. 왜냐하면, 누구에게나 친숙하기 때문에 잘못 그리면 쉽게 눈에 띄기 때문이다. 자연스러운 사람의 모습을 보여주기 위해 팔다리와 몸통을 배치하는 것은 어렵고 복잡한 일이다.

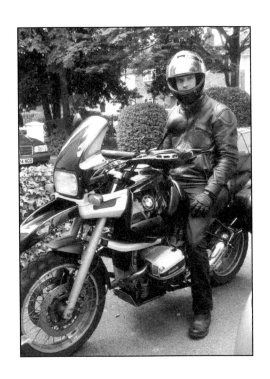

On My Bike

바이크 위에서

제일 좋은 방법은 한 사람부터 시작하는 것이다. 나는 이 그림을 그리기 위해 내 아들이 오토바이에 앉아 있는 사진을 선택하였다. 중요한 것은 당신의 시점에서 효과가 있도록 구도를 잡는 일이다. 먼저 난 사진 촬영하였고, 사진을 이용하여 스케치하는 데 사용했다. 왜냐하면, 그가 나를 위해 오랫동안 포즈를 취해줄 수 없기 때문이다. 그리고 나중에 세부 묘사를 하는 데 도움이 되도록 현장의 모습들을 그려두었다.

Stage 1

먼저 캔버스에 번트시에나로 인물의 모습과 오토바이를 그렸다. 전체 그림의 장면에 어울리는 배경 그림들도 함께 그렸다.

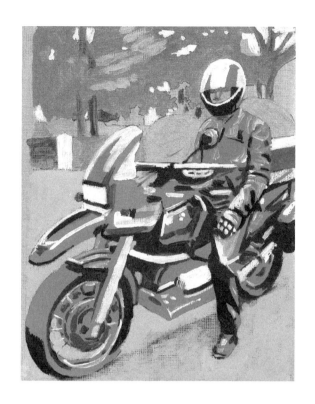

Stage 2

그런 다음 주요 색들을 단순화하여 칠해 주어 전체의 구성을 명확하게 표현하였다.

Stage 3

그다음 형체와 배경의 세밀한 묘사를 하였다. 배경의 식목 지대를 다양하게 표현하려 어둡고 밝은 톤으로, 가죽옷을 입은 모습과 오토바이는 반짝이는 질감으로 표현했다. 인체와 오토바이의 색감이 아주 유사하기 때문에 둘이 섞여 보이지 않도록 하는 것이 가장 어려운 일이었다.

나는 붓놀림을 상당히 넓게 하여 너무 세밀하지 않게 하고, 형체의 견고함을 잃지 않게끔 하였다. 결과적으로 물감 터치는 아주 선명히 보이지만 색채가 만들어내는 강렬한 대비를 주어 세밀한 묘사를 줄였다.

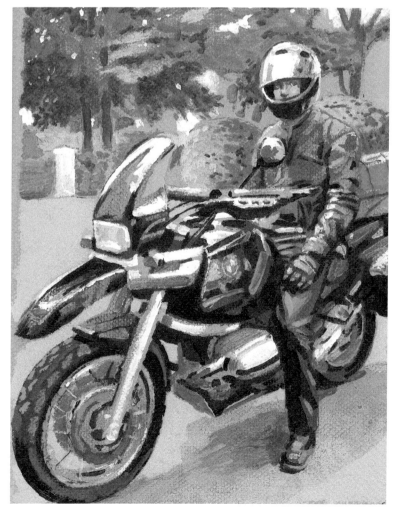

Two up a tree

나무 위의 두 사람

두 번째 그림으로 나무 위의 두 사람을 그렸는데, 내 집 정원의 배나무에 매달려 있는 두 어린 손주의 모습이다. 그 둘은 내 그림에 포즈를 취한다는 생각에 아주 즐거워했지만, 역시 오래가지는 않아, 사진 촬영을 해두었다. 이 구도에서 어린 손녀는 앞에 있고 체격이 큰 손자는 좀 떨어져 있어서 작아 보인다.

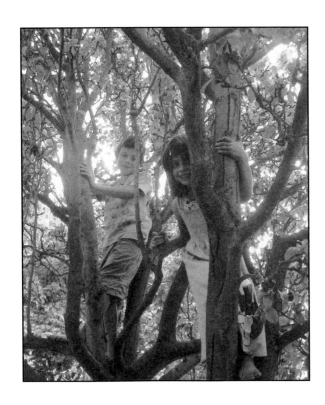

오랫동안 포즈를 취할 수 없는 경우 사진을 찍어두면 유용하다.

Stage 1

준비된 캔버스에 나뭇가지와 큰 가지들에 부분적으로 가려진 두 인체의 윤곽을 그린다. 인체 구도에서 자주 나타나는 부분적으로 가려진 모습들은 극적인 느낌을 더해 준다.

140

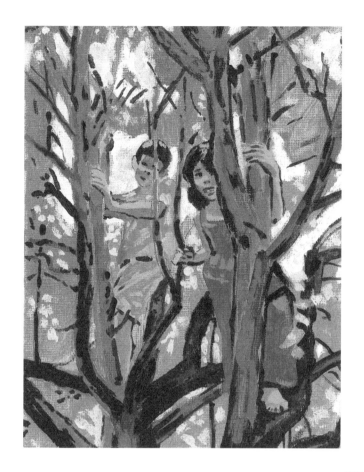

Stage 2

다음 난 어두운 녹색 계통의 갈색으로 나뭇가지와 배경 전체에 펼쳐진 잎사귀들을 칠한다. 두 아이의 옷은 푸른색으로 칠하고 피부색은 따뜻한 색으로 칠한다.

Stage 3

다음은 나뭇잎들의 밝고 어둠을, 잎사귀들 사이로 보이는 하늘을 차별화시키는 작업이다. 커다란 나뭇가지의 질감은 가까운 거리에 있어 중요하다. 나는 붓 터치를 상당히 넓게 하고 인체의 단순한 형태가 잎들의 다양한 질감에 대비되어 보이게 하였다.

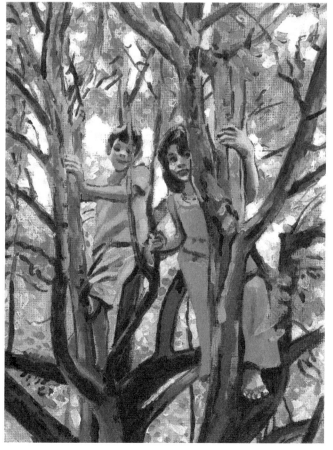

Figures in a Park
공원 안에서의 모습들

이 일상적인 모습들은 오래된 사진에서 가져온 것이다. 흑백사진이지만, 나는 장면에 어울린다고 생각되는 색상들을 만들었다.

배경은 조금 단순화시켰고, 관심사를 주요 인물 그룹에 두었다. 멀리 있는 인체들은 조금 희미하고 부드러워서 대비를 약하게 한다. 그들을 구분하는 것은 색상과 색감이다.

In the Art Gallery
화랑에서

여기서 나는 두 개의 사진을 조합하였다. 왼쪽의 두 인물들을 약간 앞으로 당기고, 오른쪽에 있는 인물들은 남아 있는 배경으로 옮겨 배치한 그림이다. 인물들은 밝고 어두운색 때문에 배경에서 두드러져 보인다. 여기의 인물들은 자기들이 관찰되고 있다는 것을 알지 못한 상태의 그림이고 포즈를 취한 그림에선 가질 수 없는 느긋한 구성의 형태를 볼 수 있다.

Three Figures
세 사람

이 그림은 내 아들, 며느리, 손주가 여름 정원에 있는 모습으로 세 인물이 그림의 오른쪽 아랫부분과 삼각형을 이룬다. 색의 영역은 매우 강한 톤으로 맑은 날의 느낌이 분명하다. 그리는 기법은 매우 단순하고 작은 디테일은 없다. 그림을 그릴 때, 묘사를 덜하는 것도 괜찮다. 왜냐하면, 복잡한 것보다 단순한 이미지가 더 강하게 느껴지기 때문이다.

Life Study of a Seated Woman
앉아 있는 여인의 실물 그림

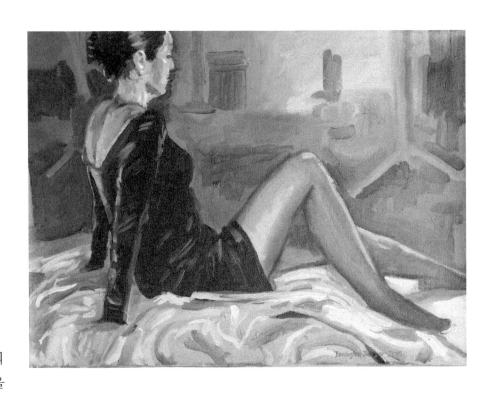

이 인물화는 한 직업 모델이 스튜디오 안에서 차분한 조명 속에 옷을 입고 있는 모습이다. 배경색은 대부분 어둡고 모델의 짙은 옷과 머리카락 색으로 포인트를 준다. 보다시피 배경의 부드러운 터치는 모델과 그녀가 앉아 있는 침구의 터치와 사뭇 다르다. 여기 두 가지의 터치가 사용됐는데 스타킹을 신은 다리의 부드러움을 강조하기 위하여 곱게 처리하고, 다른 곳은 터치가 아주 분명하다. 조명이 비쳐진 부분과 어두운 부분 역시 그림의 생생한 표현에 많은 기여를 한다. 이것은 빠른 터치로 힘 있는 느낌을 준다.

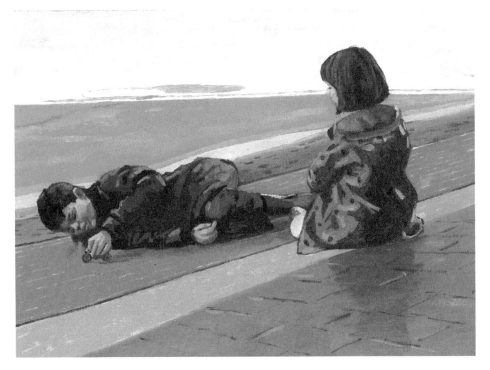

Children Playing
놀고 있는 아이들

여기선 아이 두 명이 도로 위에서 놀고 있다. 날씨는 축축하고 아이들은 둘 다 우비와 장화를 신고 있다 남자아이의 어두운 옷과 여자아이의 반짝거리는 진홍색의 우비 사이에는 기분 좋은 대비가 있으며, 둘 다 비에 적셔진 회색빛 포장길을 뒤로하고 앉아있는 것이 이미지를 선명하게 하는 데 많은 도움을 준다 도로의 블록들은 가로세로의 형태로 놓여 있다.

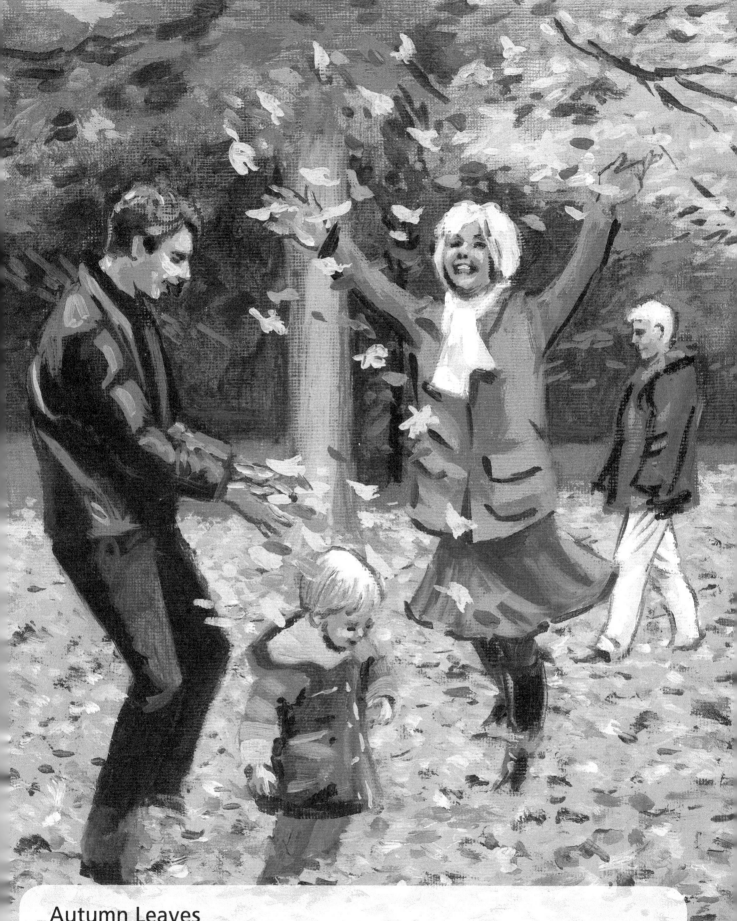

Autumn Leaves
가을 나뭇잎

　가을 색들로 가득한 공원에 세 명의 어른과 작은 소년으로 이루어진 구성인데, 소년이 그 중심이다.
어른들의 모습은 아이를 감싸고 있다. 바닥은 노랑, 갈색, 빨간색 나뭇잎으로 덮여 있고 어두운 초록색 배경에
반하여 아이 머리 위에는 던져진 나뭇잎들이 쏟아지고 있다.

CHAPTER 6

STYLES AND COMPOSITION
스타일과 구도

이 책 마지막 부분은 작가들의 다른 스타일과 구성을 살펴본다.
그중에 인상파 방식이 많다는 걸 볼 수 있을 것이다. 이유는 시작 단계에서
작가들이 섬세한 디테일 없이도 그림을 좀 더 쉽게 다루고 결과적으로도 좋은
그림이 나오기 때문이다. 책에 추상적인 작가들은 등장하지 않는다. 그림을
시작하는 단계에선 추상화에 좋은 결과가 있기는 힘들다. 추상화로 넘어가기
전에는 어느 정도 자연주의적인 그림 경험이 있어야 더 전위적인 작품을 다룰
수 있다.

그렇지만 모든 작가가 해야 하는 것은, 마음에 드는 스타일의 작가를
발견하면, 그들이 어떠한 식으로 그림을 구성했는지를 공부하는 것이 좋다.
대부분의 작가들은 이런 방법으로 자신의 스타일과 능력을 넓힌다.
그림 구성의 배움에는 끝이 없다.

공부하기 좋을 만한 훌륭한 작가들의 그림을 시도해 봤다. 원본과 똑같진
않지만, 기존의 유명한 그림들을 똑같이 그리는 연습은 실력을 향상하는데
효과적인 방법이다. 전문 기술자가 아닌 이상 다른 작가와 똑같이 그릴 순
없다. 그 작가가 왜 이렇게 그렸는지 이유를 이해하면 된다. 그들의 흔적마다
특별한 이유가 있었다는 걸 발견하게 될 것이다.

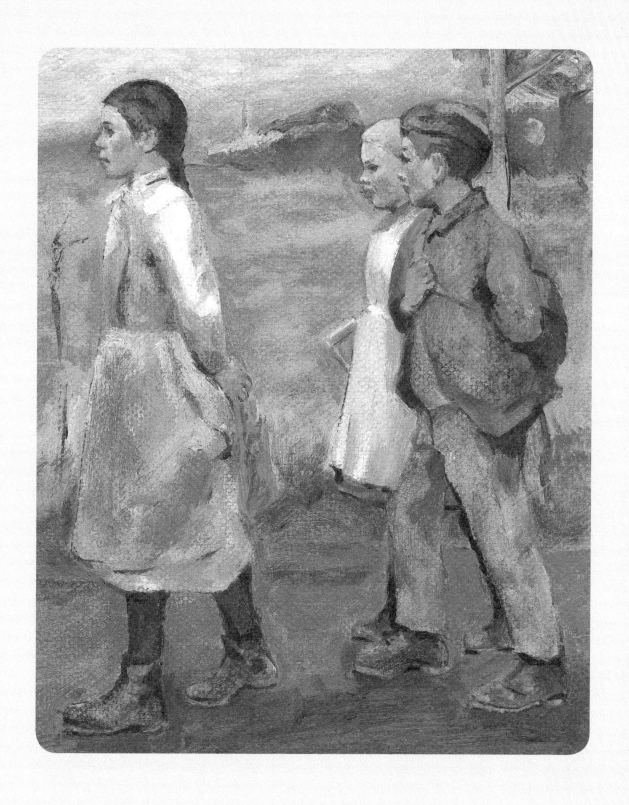

STILL LIFE
정물화

아래는 정물화 그림 3개다. 이 그림의 작가들은 모두 사실적으로 그렸다. 뻑뻑한 터치보다는 좀 더 부드러운 터치로 그렸지만, 그래도 정밀하기 때문에 실제로 존재하는 모습을 본다는 느낌을 준다. 표면들 위에 빛이 반사되거나 정물의 날카로운 모서리들을 녹이는 듯한 느낌으로 잘 그려진 그림이다.

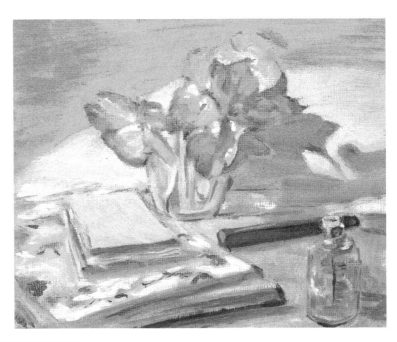

William Nicholson(1872~1949)은 아름다운 그림으로 유명한 영국 화가였다. 〈Begonias〉라는 그림의 모사는 화병의 꽃들, 책들 또는 서류철, 씰링 왁스와 유리병이 조화로운 색들로 잘 구성되어 있다. 니콜슨은 빛에 포인트를 두며 색들의 강렬함과 물체들의 특징을 끌어낸다.

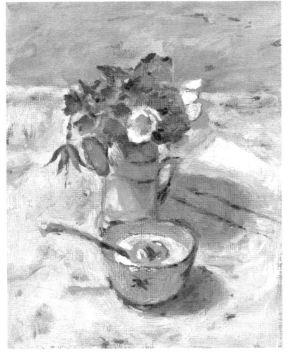

다음 예는 Diana Armfield(b.1920)의 〈Late Summer Flowers〉를 모사한 작품이다. 이 그림 또한 꽃병과 그 앞에는 숟가락이 담겨 있는 그릇이 있다. 전체의 구성은 햇빛에 잠겨 있고 물체의 모서리들이 배경으로 사라진다. 이 작가의 특징은 비슷한 색감들끼리 잘 어우러지게끔 하는 것이다.

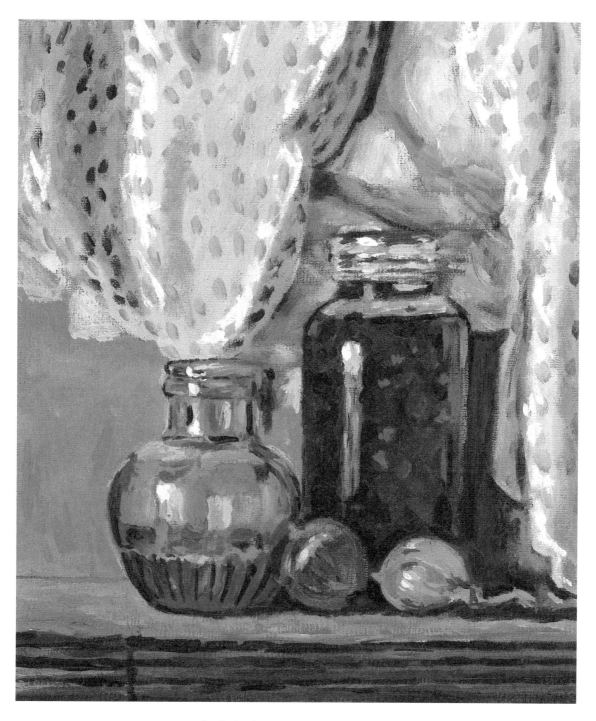

세 번째 예는 Vanessa Bell(1879~1961)의 〈Still Life with Glass Jars and Onions〉를 모사한 작품이다. 이 작가는 니콜슨과 암필드의 동시대 작가이다. 여기 보면 선반 위에 양파 두 개와 유리병 두 개가 나란히 배치되어 있고 그 뒤에는 커튼이 장식되어 있다. 어느 부엌의 구석 같다. 여기서도 작가의 터치는 풀어져 있고 인상주의답다. 강한 색들은 서로 대비되고 빛은 표면들 위에 반짝거린다.

LANDSCAPE
풍경화

자, 이젠 그림 그리기에 아주 매혹적인 야외로 가자. 여기 나오는 3개의 예는 거장의 작품 모사 두 점과 하나는 내 그림이다. 절대 거장의 작품과는 견줄 수는 없지만, 내 그림을 보여줌으로써 당신이 그림 그리는 것에 대해 두려워하지 않아도 된다는 것을 보여주고 싶다.

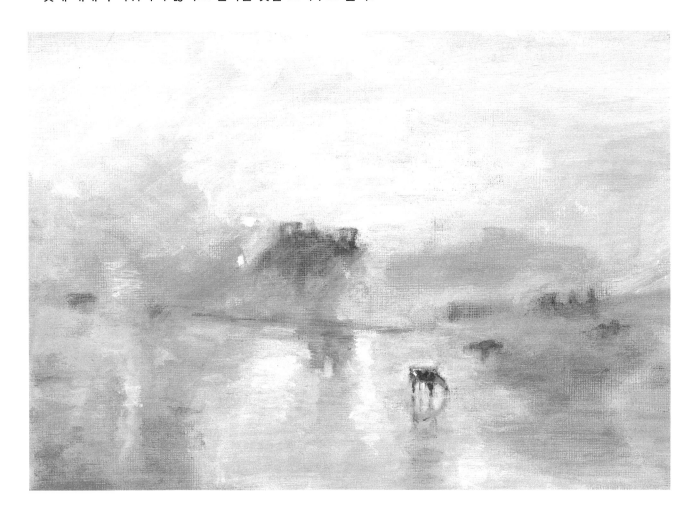

이 그림은 영국의 유명한 화가 Joseph Mallord William Turner (1775~1851)의 〈Norhan Castle Sunrise〉를 따라 그린 것이다. 이 장면은 선명하지 않고 그림 안에 모든 것이 추상적인 빛과 색으로 녹아들어 있다. 강과 목초지로부터 반사되는 빛과 뒤에 유령 같은 형체를 만드는 안갯속의 성은 열려 있는 공기와 공간의 느낌을 준다. 이 작가는 프랑스 인상주의 학교의 화가들에게 영향을 주었고, 당시 그의 스타일이 얼마나 새롭고 인상적이었다는 것을 알 수 있을 것이다.

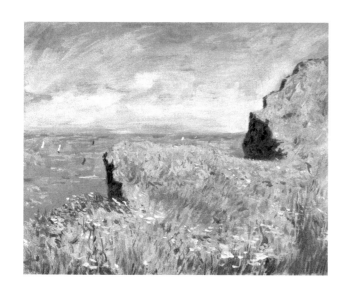

다음은 위대한 인상파, Claude Monet (1840~1926)의 그림 모사다. 우리가 〈Edge of the Cliff at Pourville〉에서 보는 것은, 바다 한 부분 위에 굉장하고 넓은 하늘과 마치 우리가 서 있는 것 같다는 느낌을 주는 파릇파릇한 절벽이다. 초목의 거친 감촉은 하늘과 바다의 자유로운 붓칠과 적절하게 대비된다. 절벽의 모서리 외에는 선명하게 표현돼 있지 않다. 이 색들의 향연은 우리에게 따뜻함과 시원한 공간의 느낌을 주는 멋진 그림이다.

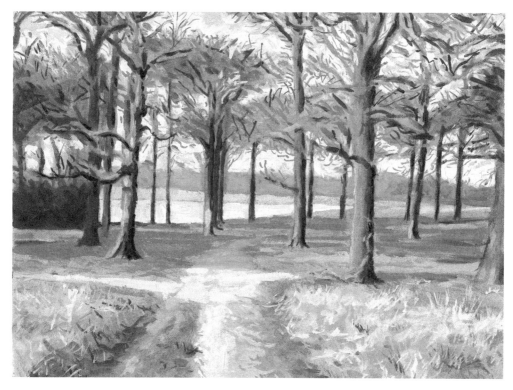

이 그림은 런던의 리치몬드 공원(Richmond Park)에서 내가 찍은 사진을 보고 그린 그림이다. 풍경화를 연습할 때 사진이 좋은 이유는 그 장면의 느낌을 살리는 색감들을 보여준다는 것이다. 나무들과 풍경은 섬세한 디테일 없이 견고한 터치로 그렸다. 나무의 몸통과 가지들은 진하고 밝은색들의 조화를 주었고 나무 사이와 뒤로 보이는 하늘은 가지의 모양을 보여주기 위해 그렸다.

여기서 중요한 것은 밀도 있는 명암을 보여준다는 것이고, 또한 그림에서 깊이를 만들어준다는 것이다. 나뭇잎이나 잔디에 디테일을 넣지 않으면서도, 붓칠은 가지와 초목의 느낌을 만들어 낼 수 있다. 이 그림의 색감들은 조심스레 고려했지만, 힘 있고 빠른 속도의 터치로 그렸다.

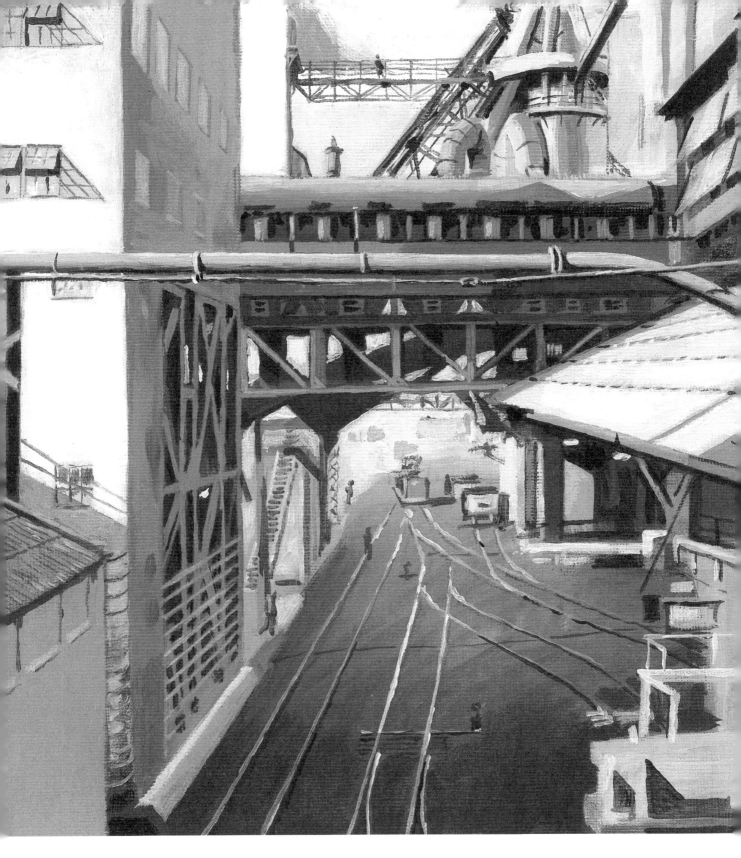

Urban Landscape
도시 풍경화

 이 두 그림은 극적으로 도시 풍경화의 예를 보여준다. 첫 번째는 미국 사실주의
작가 Charles Sheeler(1883~1965)의 그림 〈City Interioir〉를 모사한 작품이다.
나의 모사작은 작은 규격으로 그려서 작품의 밀도는 원작에 많이 못 미친다. 그렇
지만 그의 그림은 사실적인 디테일을 보여준다.

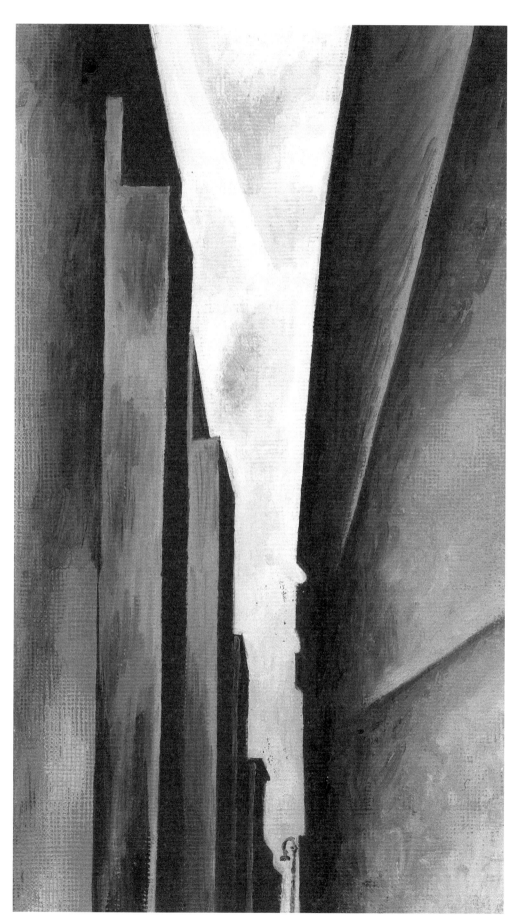

두 번째는 미국 화가 Georgia O'Keeffe (1887~1986)의 〈Street, New York〉이다.

이 그림에는 고층 건물 두 개 사이에 거리가 보인다. 그녀는 섬세한 디테일은 삼가하고 대신 건물의 기하학적인 면을 살려 관객의 시선을 저 멀리 가로등을 향하게 한다.

두 작가는 전통적인 거리의 풍경 대신 현대 도시 풍경화의 삭막함을 표현한다.

PORTRAITS
초상화

가장자리를 너무 선명하게 표현하지 않아도 좋은 초상화를 그릴 수 있다.
이 작가들은 각자 다른 테크닉을 쓰지만, 작업에 대한 열정은 같아서 작품들이 매력적이다.

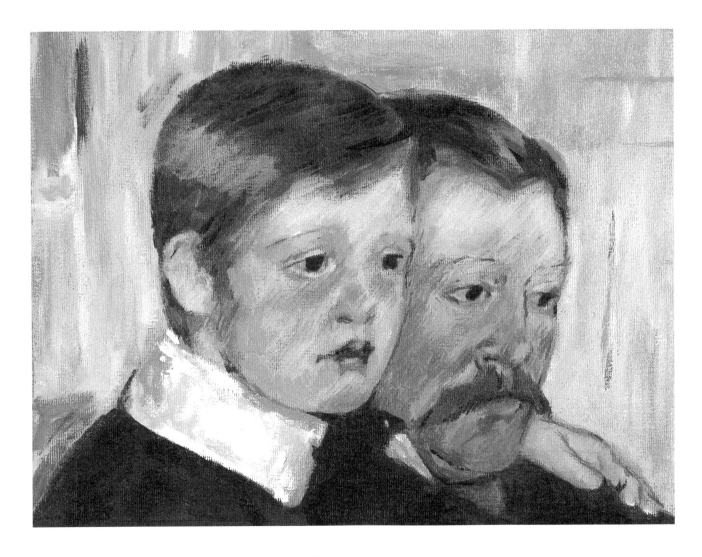

 여기서 나는 Degas의 친구인, 파리에서 활동한 미국인 화가 Mary Cassatt
(1844~1926)의 〈Father and Son〉을 따라 그렸다. 아버지와 아들이 가까이 붙어
있는 장면이 보인다. 그들의 얼굴색은 흐린 배경과 어두운 옷과 대비된다. 자세히
보면 얼굴에 붓칠은 대각선으로 칠해져 있다. 이 터치는 피부 묘사에 장애를 주지
않고 오히려 그럴듯한 효과와 부드러운 느낌을 살린다. 그녀는 그 당시 파리에서
인기 있었던 일본 판화에서 영향을 받았다. 판화의 특징은 디테일을 줄이면서 그
림에 본질을 그대로 담는 것이었다.

다음 작품은 Michael Andrews (1928
~1995)가 그린 〈Portrait of a Man〉의
모사작품이다. 그는 제2차 세계대전 후에
등장한 영국 작가 중 한 사람이다. 이 그림
에서 그는 마치 잘못 찍힌 사진처럼 인물
의 머리를 정 가운데가 아닌 옆에다가 배
치했다. 붓칠은 헐렁하고 고도의 예술적
기교로 빛과 그림자를 빠르게 칠했다. 포즈의
극적임이 이목구비의 디테일보다 중요하고,
우리는 앉아 있는 인물의 성격을 알 것만 같
다. 과감한 표현이 인상적이다.

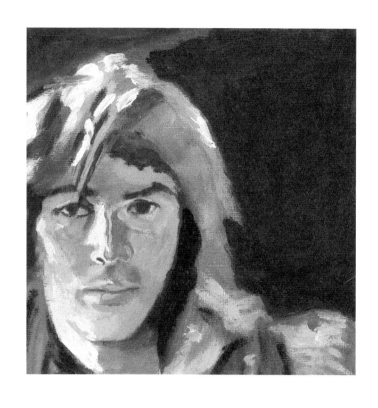

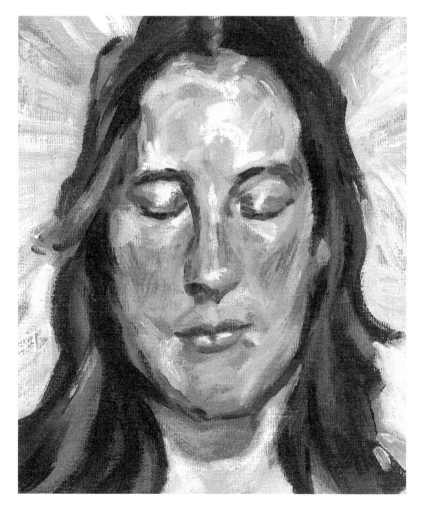

이것은 유명한 영국 작가 Lucian
Freud(1922~2011)의 〈Woman with
Eyes Closed〉의 모사 작품이다. 그는
오랜 시간 모델을 앞에 두고 그리고
그의 붓칠은 신중하지만 빠른 붓놀림과
경이로운 터치감이 인상 깊다. 주제의
본질을 드러내는데 그의 방법은 굉장히
효과적이며 마치 빠트린 것이 하나 없
다는 느낌을 준다. 물감의 터치에서는
살결이나 머리카락, 뼈 구조까지 어떻게
나타났는지를 알 수 있다. 그의 에너지
넘치는 터치는 빈틈없는 확신이 있다.

Figures
인물

이 그림들은 스코틀랜드, 영국, 프랑스 작가들의 작품을 모사한 것이고 인체를 다루는 여러 가지 방법을 보여준다. 인물 그림에서 배경은 매우 중요하다. 배경은 인체 묘사에 설득력을 더해 준다.

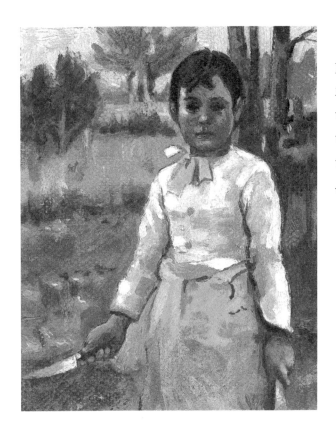

James Guthrie(1859~1930)의 〈A Hind's Daughter〉에선 어린 소녀가 가족을 위해 양배추를 자르고 있다. 빛과 흰 셔츠 외에는 밝지 않은 색과 따뜻한 가을 색감의 색들을 주로 썼다. 여기서도 탄탄함을 보여주기 위해 디테일은 줄이고, 비슷하고 따뜻한 색들로 인해 생기는 분위기는 온화한 느낌을 준다.

James Guthrie의 〈Schoolmates〉에선 작은 아이 세 명이 시골 풍경을 배경으로 서 있다. 이 그림의 색은 앞서 말했던 그림보다도 밝지 않고, 밝은 흰색도 다른 톤과 별 차이 없다. 이 그림의 특징은 인물의 가장자리가 강하지 않고 모든 디테일은 큰 형태로 부드럽게 처리되었다.

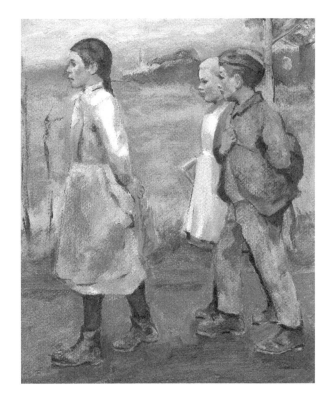

이 모사작은 Arthur Melville(1858~1904)의 〈Peasant Girl at Grez〉이다.

인물의 윤곽은 선명하게 드러나고 햇살을 받아 밝다. 작은 집의 흰 벽 위에 가지는 선명하게 보이고 빛 속에 여자의 옷 색은 빛깔이 바래 보인다.

이 그림은 캔버스 위에 강하고 분명한 터치로 그려져서 강렬함과 생생함의 직접적인 효과를 준다.

Arthur Melville은 스카프의 어두운 그림자에 가려진 소녀의 얼굴을 강한 명암 대비로 나타내었다.

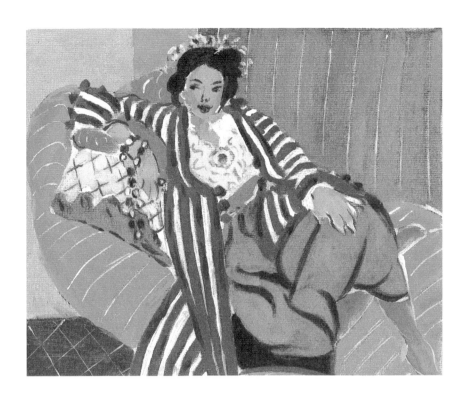

다음은 Henri Matisse(1869~1954)의 그림을 모사한 작품이다. 〈Seated Odalisque〉에선 옷과 배경의 색들이 다양하다. 형체들의 가장자리는 정교하지 않으면서도 그는 형체와 컬러를 최대한 단순하지만 과감한 방법으로 표현했다. 색은 완전히 평면이다. 마티스는 확실함이나 깊이보다는 색들이 어우러져 만드는 패턴에다 관심을 두었다. 마티스처럼 색채와 형상들로 그림을 표현하는 방법도 있다. 이처럼 시도하고 싶으면 색과 형체에 대한 완전한 이해가 있어야 하지만, 이러한 효과를 알 수 있게 가끔 시도해 보는 것이 좋다.

다음 그림은 나의 작품이다. 〈Clothed Female Model〉은 실제 전문 모델을 그린 그림이다. 짧은 시간 안에 그려진 그림이기 때문에 디테일을 신경 쓸 겨를이 없었다. 붓칠과 색은 서로 흐르지 않으며, 붓칠은 물감이 섞이지 않게 칠했기 때문에 붓칠이 잘 드러나고, 내가 어떻게 물감을 칠했는지 잘 알 수 있다. 색채에 너무 신경을 안 써도 되고 단순하기 때문에 이 방식은 초보자들에게 좋은 방법이다. 팔레트에는 제한된 범위에 색들을 짜 놓아라. 이 경우에는 Naples Yellow, Burnt Sienna, French Ultramarine, Burnt Umber, 그리고 TItanium White를 사용했다.

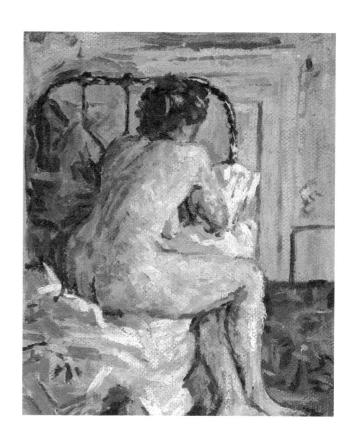

Harold Gilman(1876~1919)이 그린 〈Nude on a Bed〉는 Sickert의 누드 스터디에서 영감을 받았다. 이 그림에서 Gilman은 강한 인상파의 테크닉을 쓴다. 여기 나오는 붓놀림은 극단적인 인상주의 기법인 점묘법을 떠오르게 한다. 하지만 모든 그림이 이렇지는 않다. 보시다시피 침대 시트 부분에는 터치가 더 넓은 강한 붓놀림도 있다. 이 그림의 구성에서 난롯불을 표현하는 밝은 빨간색을 제외하고는 대체적으로 색감은 밝지 않은 편이다.

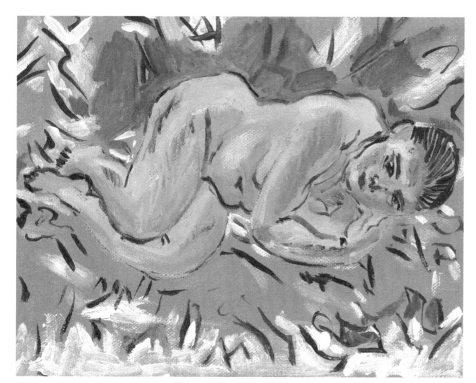

Raoul Dufy(1877~1953)의 〈Female Nude〉는 물감으로 그린 드로잉에 가깝다.

그는 구체적인 묘사는 안 하고 조금씩만 모델의 살결을 표시 했다. 대신 유동적이고 생생한 선들로 몸의 형체와 대상을 표 현했다. 배경도 매우 간단한 선으로 된 방식으로 표현되어 있다.

Dufy는 이러한 방식의 그림에 달인이었고, 초보자에겐 어려울 듯하지만 반면에 색과 형태적인 관점에선 매우 유용하다.